現代藝術是怎麼一回事？

MODERN ART
EXPLORER*

愛麗絲‧哈爾曼——著　　　沙基‧布勒奇——繪

DISCOVER THE STORIES
BEHIND ARTWORKS BY MATISSE, KAHLO AND MORE...
ALICE HARMAN

Illustrated by
SERGE BLOCH

巴黎龐畢度中心30位藝術家
和他們的作品

謝靜雯　　譯

MODERN ART EXPLORER

With 30 artworks from the Centre Pompidou

目錄

序

歡迎，**藝術探索家**！為了發掘現代藝術的核心，你準備好要攀登雄偉的大山、穿越水氣蒸騰的沼澤、爬過深邃黝暗的洞穴了嗎？沒有？好吧，那麼可以捧著**這本書**，**敞開心胸**，時間可以久到好好看看「現代藝術」到底是怎麼回事嗎？太好了！頭一種作法就我聽來也很累人，我想我們會處得不錯。

所以，你知道巴黎的**龐畢度中心美術館**嗎？就是一棟超極大的現代建築，上頭架滿了顏色鮮豔的管線。老實說，誰也不可能漏看，因為它看起來就像是房子內側往外翻，然後泡在彩虹裡。裡頭有一大堆藝術品——超過十萬件作品——不過都是**現代和當代藝術**。那就表示沒有老東西。所有在西元一九〇五年以前創造的藝術品都可以**離開**，**留在外頭**別進來。

這本書給你機會在龐畢度中心偷偷**瞧瞧幕後**，在它一些最有名（以及模樣最詭異的）的現代藝術作品四周探頭探腦。有點讓人困惑的是，「現代藝術」不代表今天或去年創作的藝術。是這樣的，過去的人認為**他們的時代**就是現代——因為他們來自過去，先到先贏，佔用了那個名稱。滿不公平的，是吧？

所以現代藝術基本上指的是創作於一八六〇年代左右和一九六〇年代晚期之間的藝術——之後的一切就稱為**當代藝術**。懂了嗎？這本書談的**應該**只有現代藝術作品。不過，規則不必守得那麼死，所以我們偷偷塞進幾件**好到不能遺漏**的當代藝術品。

出發前的最後一件事……你想怎麼讀這本書或看這些藝術作

品，從後面看到前面，不照順序的跳著看，將書本上下顛倒，貼到臉前，或是快速翻閱直到藝術作品怪到讓你驚呼「什麼？！」才停下來，都隨你的意思。這次的藝術探索家是你，想走哪條路線都由你自己決定。

這裡有幾個提示，如果你想要，可以把它們當成指南：

一、 這些圖片你想看多久都可以，也許在你看文字以前，先將焦點放在它讓你**想到什麼**、給了你什麼**感覺**上面。

二、 想到什麼**問題**都儘管提出來，別擔心問題感覺是否失禮（這到底是什麼東西？這東西是怎麼做出來的？為什麼看起來像那樣？）

三、 試著**設身處地**，想像藝術家發想藝術、做出藝術的感覺可能如何。記得他們也是人，就跟你一樣。

準備好了嗎？好了，我們不要繼續流連，開始探索吧！

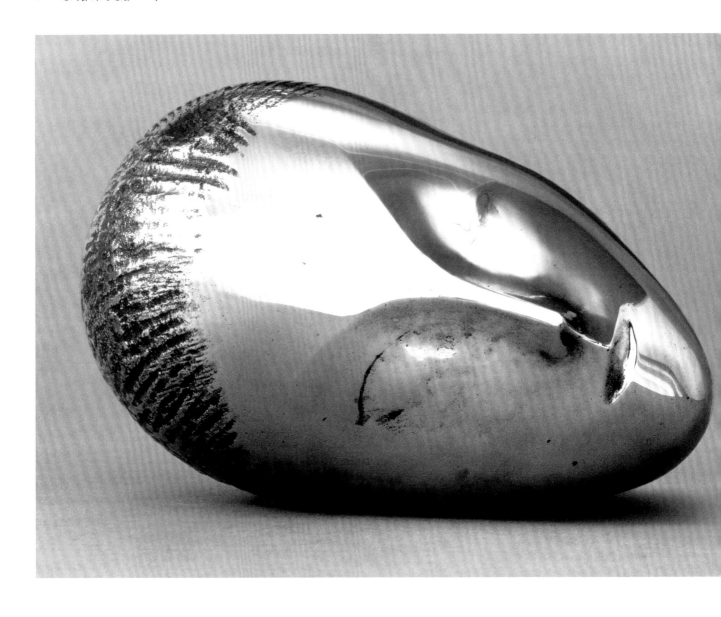

沉睡的繆思

一九一〇，拋光的青銅

康斯坦丁・布朗庫西

甜暢的睡眠

　　噓！別把這顆腦袋吵醒！我不知道它的身體在哪裡，也沒時間到處跋涉尋覓，可以吧？**我忙得很**——可不像這邊這個**睡**美人，無憂無慮的。不過，老實說，我看著這個雕塑才幾秒鐘，就覺得好（打哈欠）想睡（再打哈欠）。對你來說也有同樣的效果嗎？

　　布朗庫西很喜歡讓材質引導他創作的雕塑類型。為了製作這顆腦袋，他用了堅硬沉重的青銅；這顆腦袋彷彿被濃濃的睡意所包圍，看得出來嗎？散放**金色光輝**、五官溫和平靜——你無法想像這顆腦袋除了甜美的夢之外，在做其他事情吧？

布朗庫西對創作沉睡的腦袋可能有點執迷，花了好多年時間用木頭、大理石、石膏、青銅、巧克力、黏液、耳屎做了各種版本……好啦，好啦，最後三個可能是我瞎編的。

金蛋

　　你有沒有看過肌肉線條起伏的雕塑，**鉅細靡遺**、寫實無比到幾乎令人發毛的地步？相較之下，布朗庫西的這顆「金蛋」看起來可能很**簡單**，而且不大逼真。不過，那就是布朗庫西的重點所在。他刻意省略細節，試圖傳達「事物的本質」。想像一個**表情符號**——沒有人的臉真的長成那樣，但可以更清楚的傳達某種特定感受。

千里迢迢徒步到巴黎

　　布朗庫西的人生故事肯定讓其他藝術家覺得自己是條**大懶蟲**。他出生在羅馬尼亞的窮苦農家，一直沒機會上學受教育。從七歲開始，他做過一連串辛苦的工作——從牧羊到打掃酒吧。

　　布朗庫西找時間自學怎麼雕刻木頭，技巧好到引起一位富商的矚目。商人送他去讀藝術學校。只有一個問題——布朗庫西既不會寫字也不會閱讀，所以想當然耳，他又**自學**了！

　　離開藝術學校以後，布朗庫西將目標放在五光十色、有瘋狂新藝術的巴黎。現在又碰上什麼問題了？他人還在羅馬尼亞，沒有錢可以橫越兩千一百公里到那裡去。不過，這可是布朗庫西，最後他索性**走路過去**了。有沒有覺得自己太懶？

一個變四個的特製品！布朗庫西先用大理石將《沉睡的繆思》的設計雕刻出來，再用石膏模鑄成青銅四次。不過，他完成每一件的方式各有不同，所以並不是一模一樣的複製品。

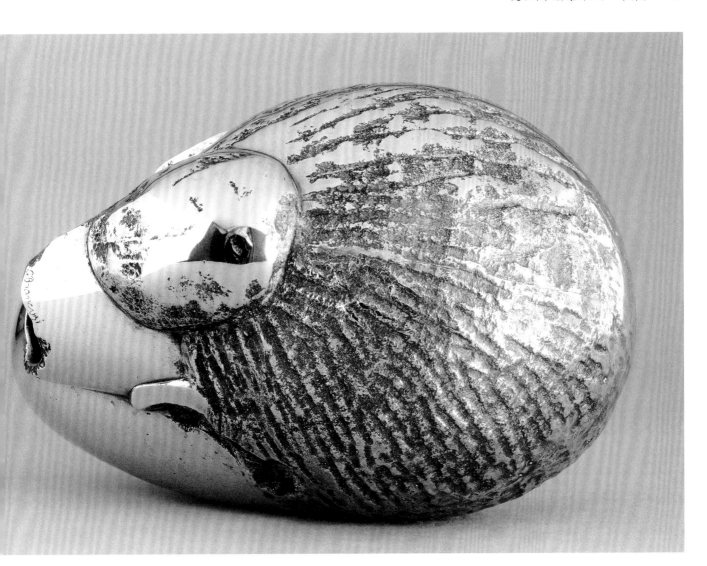

自己的雜事自己扛！

　　布朗庫西的金腦袋可以開心的永遠睡下去，但沒人可以指控藝術家本人偷懶。很多藝術家選擇專注在**偉大的概念上**，將製作藝術的實務操作交給其他人，但布朗庫西堅持「藝術家永遠應該扛起自己的雜事」。他朋友簡直無法相信他花多少時間修飾自己的雕塑品——要耗費幾個星期，甚至幾個月。

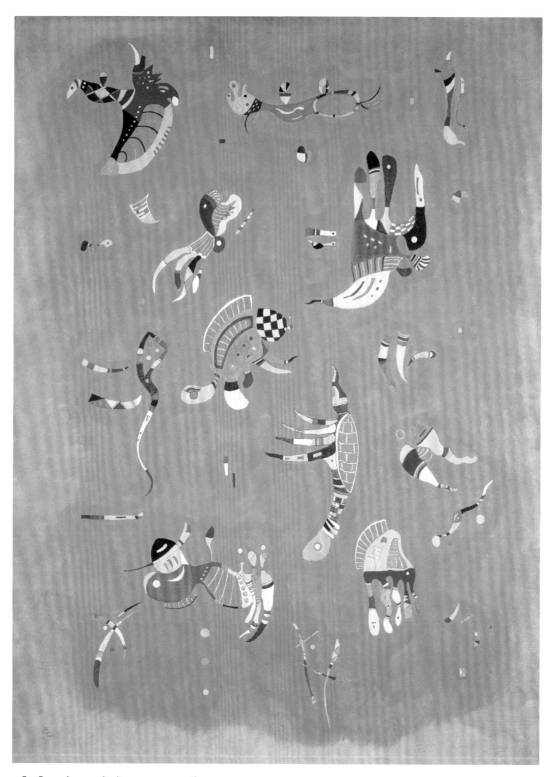

藍色的天空

一九四○，畫布，油彩

瓦西里・康丁斯基

飄浮的奇想

瓦西里‧康丁斯基，我們能不能談一下這幅畫的題名？你四處畫了頭下腳上的惡魔鳥、長得像龍的搖搖馬、頂著扶梯型腦袋的烏賊（唔，至少就我看來是這些**詭異生物**）。你當真認為整幅畫的重點是天空的藍色嗎？

康丁斯基特別喜歡藍色，以前曾經隸屬德國的反主流藝術團體，叫做**藍騎士**，成員最喜歡的顏色都是藍色。他們認為藍色具有靈性力量，可以連結肉眼可見的外在世界和我們神祕的內在世界，而內在世界充滿了我們甚至意識不到的感受和想法。

試著更仔細的看看天空中像雲的淺淡圖樣——視線很難同時追尋和看清。那一大片狀似熟悉的藍色天空呈現了**更微妙的謎團**，相較之下，康丁斯基筆下的那些生物清晰明確、有不少細節，反倒更容易掌握。也許康丁斯基知道，外在世界的事物——椅子、狗、氣球——比起我們自己那些模糊不明、尚未成形的**想法、感受和記憶**，有時看來清晰得多。

看見事物

你看過形狀最棒的雲朵是什麼？我的是坐在馬桶上的烏龜。認真的！很棒的一天。

看看這幅畫裡的奇形怪狀，有點像在**看雲**那樣——雖然我們可以看到各式各樣熟悉的動物和物品，但它們跟存在於現實生活中的事物都不一樣。

康丁斯基在跟我們玩遊戲。他畫了一群**胡謅的生物**，或是看起來彷彿有生命，顏色和圖案各有千秋的抽象形狀。可是，當仔細想想，你平日看到的一切，不都是某個形狀、某種顏色和某個圖案嗎？

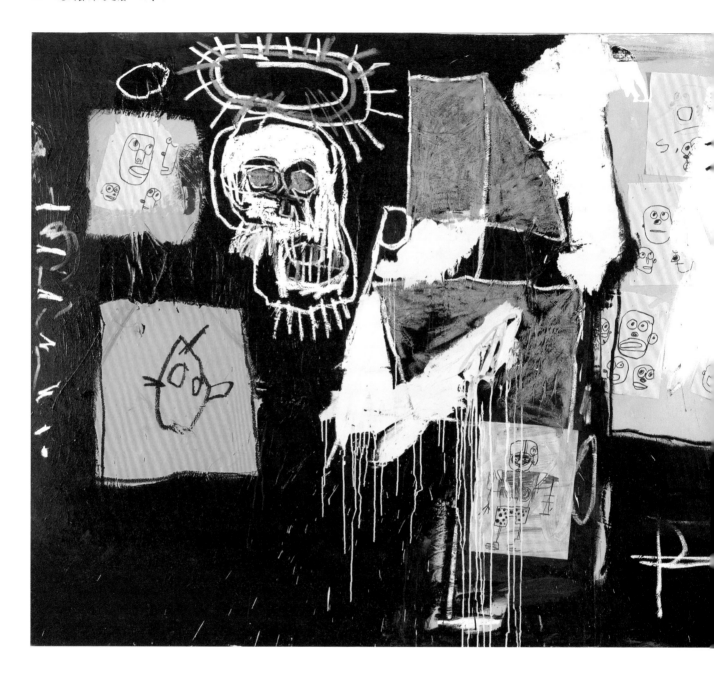

奴隸拍賣會

一九八二。粉彩、壓克力顏料、揉皺的紙張拼貼在畫布上

尚─米榭‧巴斯奇亞

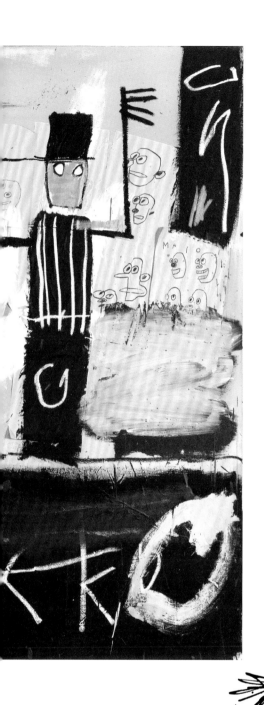

嚇人的塗鴉

哎唷，你應該不會想在快上床睡覺時看這幅畫吧？**骷髏頭、潦草的字母和符號**，還有手指細如蜘蛛腳、頭戴高頂禮帽，模樣令人發毛的男人——看起來都像是恐怖電影裡，注定遭遇不測的角色可能在鬼氣森森的廢棄房子牆上發現的東西……

可是，尚一米榭·巴斯奇亞這件作品所探索的現實，糟糕程度勝過他可能畫出來的最可怕畫作。看看這件作品的題名。原來那個令人發毛的男人正在**販賣人口**——非裔美國人——就是畫在男人背後那些紙張上的人。

有好長一段時間，這些奴隸拍賣會在美國稀鬆平常，購買和販售黑人的那些白人不認為這是**惡夢成眞**。他們只把它看成再平常不過、天經地義的事，而這點更加駭人。

理解這件作品的內容之後，就能明白為什麼看起來這麼可怕，你不覺得嗎？看著藝術呈現了人類史上最悲慘的時期之一，要是還覺得**自在**、**平靜**或**開心**，可就不對了。有時候，我們確實需要可怕的藝術。

面對種族歧視

　　大家常常講到巴斯奇亞的生活過得多麼酷炫和光鮮——滿是派對、金錢和名人朋友。可是現實中，身為黑人青年，他也必須應付各種種族歧視——從警察暴力帶來的危險，到計程車司機拒絕在他熱門的藝術展場外為他停車。在白人主導的藝壇裡，不少人都因為偏見而看不出巴斯奇亞的偉大，說他只是短時間「風靡一時的人物」，而不是認真的藝術家。

巴斯奇亞無時無刻都在畫畫——不只在畫布上，還在牆壁、衣物，甚至是他在街上發現的冰箱門上。在他二十七歲不幸英年早逝之前，創作了一千多幅畫和多達三千張的素描。

符號和象徵

　　巴斯奇亞向來不喜歡向大家解釋他的藝術，他說：「如果你看不懂，那是你的問題。」我猜，這種方式還滿好的，大家就不會用問題來煩他⋯⋯

　　所以我們無法確定他作品裡大量的形狀和塗寫到底是什麼意思，不過我們可以確認的是，它們不只是用來裝飾。巴斯奇亞很愛學習不同的象徵和代號，從**洞窟藝術、古埃及象形文字**，到以前美國各地的無家遊民為了傳達祕密訊息給對方，在籬笆上刮出的「**浪人符號**」（hobo signs）。

　　《奴隸拍賣會》裡有些形狀看起來跟「浪人代號」（hobo code）特別相似。看到遍布在這幅畫上那些**空心圓圈**了嗎？這些代號表示「這裡沒好料可撈」。**高頂禮帽**，就像拍買者頭上戴的那頂，代表有錢人。還有**多重平行線條**，有如拍賣者令人發毛的雙手，代表了不同形式的危險——不安全的地方、暴力的警察、兇惡的狗。

　　這些符號與想法可能跟奴隸制度有關，也跟美國黑人到今天依然可能經歷的危險有關，你看得出來嗎？

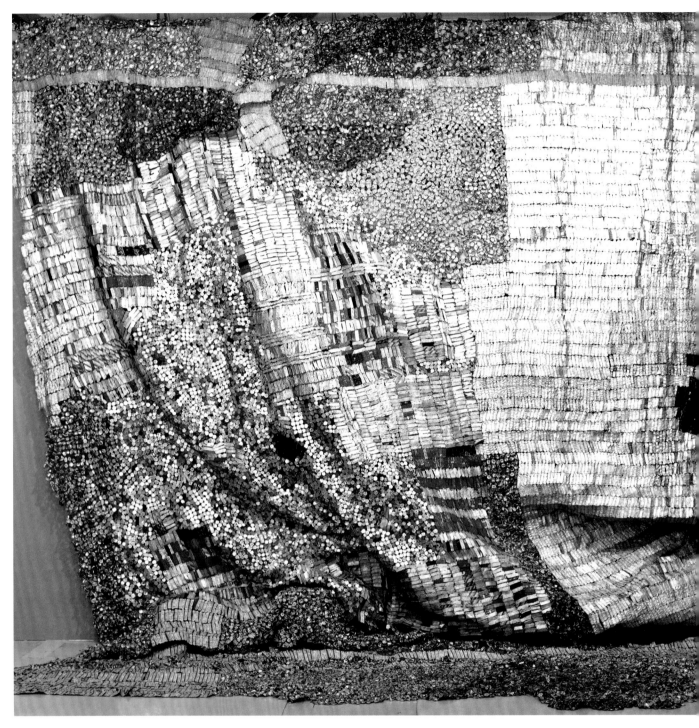

SASA（COAT）

二〇〇四，壁面裝置，錫製瓶蓋壓扁之後用銅線串起來

艾爾・安納祖

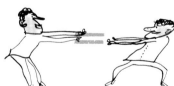

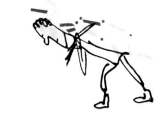

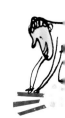

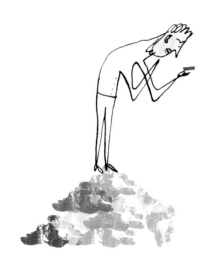

裝瓶納罐

哇啊啊啊，這張床罩還真巨大。只有超級無敵大的雙人特大床才擺得下。不過，作為床罩，躺起來可能滿不舒服的，因為是用銅線和幾千個壓扁的金屬瓶蓋編成的。哎唷痛！

可是艾爾·安納祖從事的並不是居家裝潢。這片巨型金屬布將關於非洲的歷史、文化和現代生活，幾個同樣有分量的想法編織起來。

比方說，這件作品顯然受到了肯特布（kente cloth）的啟發，傳統上這種布是給迦納當地有勢力的權貴人士穿的，而安納祖就是來自迦納。不過這塊布以剩下的瓶蓋編織而成——就像目前有些堆積在世界各地的現代垃圾。那是不是反而讓它變得沒那麼珍貴，或者只是扭轉傳統，反映出當今人們的生活現實？

說起在藝廊展示作品，有些藝術家可能會很挑剔。可是安納祖就不會——對於如何懸掛他的巨型作品，他並不會下達任何指示，他讓畫廊自行發揮創意。那才是我認為的團隊合作。

用廢物編織

安納祖說過：「藝術家用他們環境嘔出來的東西來創作會比較好。」他還滿會遵循自己的建議！安納祖在工作室裡找到一大堆瓶蓋時，有了創作這片巨型金屬布的靈感。所以下次要是有人叫你整理你的房間，何不試著誇張的嚷嚷說，他們這樣是要摧毀你的藝術發想過程嗎？嘿，這個作法值得一試喔！

合歡樹工作室

一九三九－一九四六，油彩，畫布

皮耶・波納爾

（略微）柔和的黃色

　　喂，波納爾，**當心**！一身亂毛的黃色怪獸吃掉了半個鄉間，接下來就要直攻你的房子了！噢，等等，應該是什麼才對？合歡樹？啊，那棵樹也該**修剪**一下了吧，你不覺得嗎……？

　　法國藝術家皮耶・波納爾不這麼認為。他希望自己的合歡樹**龐大無比、亮灼灼**——不是實際上看起來的模樣，而是它給人的感受。他真的等到那棵樹不再開花時才開始下筆，這樣他就必須憑著記憶作畫。

　　一般來說，波納爾執著於將自己的作品畫到對為止。這幅畫花了他十一年時間才完成——**整場第二次世界大戰**來了又走，他依然在畫布上塗塗抹抹。他有某幅畫作都已經掛在畫廊裡了，他竟然還要朋友引開保全的注意力，好讓他偷偷加一**團顏料**上去！

躲貓貓！

　　將視線稍微移開那棵合歡樹吧。你還看到了什麼？看看底下的角落……左邊那個……

　　吼！如果嚇到了你，抱歉。那個躲在牆壁裡的女士確實**令人發毛**，是吧？有些人認為她是波納爾的妻子瑪特，在他畫完這幅畫的四年前過世。

　　不管她是誰，其實都還滿有幫助的。試著用手遮住她。這幅畫是不是突然讓你覺得**頭暈目眩、有點想吐**，彷彿從很高的地方往下看？這個畫面**需要**有她來取得平衡。

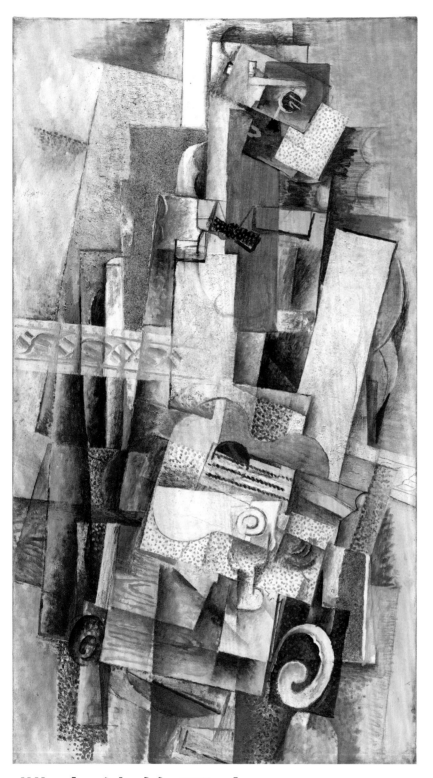

帶吉他的男人

一九一四，油彩和木屑，畫布

喬治・布拉克

支離破碎

　　我到底看到什麼了？「帶吉他的男人」是不是在喬治‧布拉克忙著畫他的時候，**炸開來**，成了一堆長方形？因為這團亂只能這樣解釋了，對吧？

　　唔，其實呢，這種風格叫做**立體主義**——看起來就應該像塊狀的組合。描述這件事的最好方式就是，布拉克想要**同時從各個角度**來呈現這個帶吉他的男人。從下面、上面、側面以及由裡到外——你所能想到的每個方向。

　　試著在你的臉前用很快的速度揮手。你可能會看到布拉克的畫作看起來雖然滿奇怪的，可是跟我們大腦理解周遭世界的方式相距不會太遠。我們的大腦必須先**分解**我們所看到的事物，然後再次**拼湊回來**。

你可以想像將這幅畫潑濺在你家房子的側面嗎？布拉克就像父親和祖父一樣，受過油漆和裝潢房子的訓練。即使在對藝術產生興趣之後，他也常常運用沙、木屑、零星壁紙等等的建築材料，替自己的畫作增添質地。

布拉克的兄弟情

　　布拉克不是獨力發明立體主義的——他跟一個叫帕布羅‧畢卡索的年輕西班牙畫家（可以到第66-67頁瞧瞧他）聯手，兩人來往多年，一起畫畫，進行**漫長的藝術對話**，內容可能像這樣：「我愛你，老兄，這也太天才了，我們真的永遠改變了藝術耶。什麼？噢，對啊，當然，把他的鼻子畫成正方形吧。」

　　不過，他們並未真的稱呼自己的新手法為立體主義——這個名稱根據的是一位藝術評論家的刻薄評語，說布拉克有一幅畫好像是用**積木拼成**的。我猜那在當時是傷人的話……

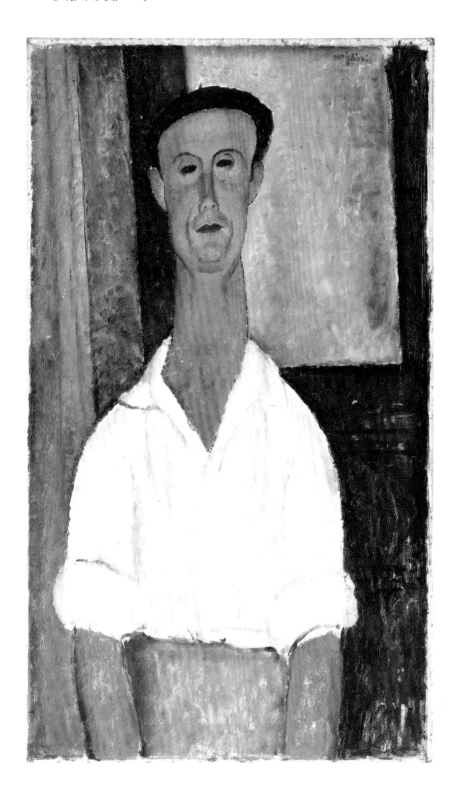

加斯東・莫多

一九一八，油彩，畫布

亞美迪歐・莫迪里亞尼

誇大事實

哇，那脖子長度等於有一倍半吧？這幅畫的模特兒由演員加斯東‧莫多擔任，出名的地方並不是那如長頸鹿般的長脖子。不過，莫迪里亞尼習慣在肖像裡，將人物的身體**拉得好長**──尤其是他們的臉和脖子。

到了畫這幅肖像的時候，莫迪里亞尼已經習慣用單一色彩替每個人畫出抿緊的小嘴和**杏仁形狀**的**空洞雙眼**。他為什麼想創造出整批看起來一樣的藝術主題？（連畫作的背景都不帶一絲模特兒的個別性格。）就某方面來說，這帶有**誠實**的成分。觀看世界時，我們沒人──包括藝術家──可以擺脫個人扭曲的視野，而這樣的視野由個別的經驗和觀念所形塑。也許莫迪里亞尼想讓我們看到，他──就像我們所有人──為了呼應自己腦海裡所運轉的種種，如何**簡化**和**扭曲**每個人和一切，而不是假裝呈現「真相」或「現實」給我們看？

本人或面具？

莫迪里亞尼符合了**饑寒交迫、悲劇藝術家**的刻板形象。他生活艱困、英年早逝，過世後才真正成名。他生前窮途末路，作品幾乎賣不出去。在巴黎的藝術圈裡，他的才華跟光鮮的裝扮、酗酒成性、女友換個不停一樣出名。

可是，莫迪里亞尼的名聲卻如一副面具似的，**隱藏**著表面之下健康欠佳的**痛苦**。他得了叫做肺結核的傳染病，這種病最終奪走他的性命，而他不希望別人因此害怕、同情跟疏離他。莫迪里亞尼說過，當你創作藝術時，「一眼往外眺望世界，另一眼望入自己的內心。」這幅畫裡的男人是不是有點像是**戴了面具**，你覺得呢？

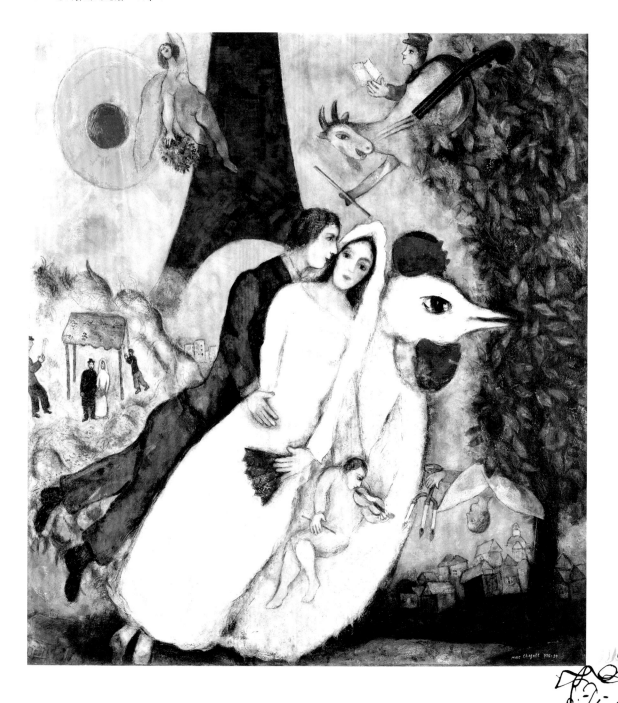

艾菲爾鐵塔的新婚夫婦

一九三八－一九三九，油彩，亞麻布

馬克・夏卡爾

愛情以及巨大的雞

好，進行夏卡爾挑戰的時候到了——你有三十秒時間可以找出這張圖裡最詭異的東西。我會等……

所以，你選了什麼？頭下腳上卡在樹裡的天使？**大到嚇人的雞**？模樣像山羊、彈奏自己的樂器屁股的生物？如果你完全**看不出**這幅畫有什麼**道理**，別擔心——夏卡爾說過，連他都不大瞭解自己的作品，他只是讓大家看到他腦海裡的情景。

那裡顯然是個相當奇怪的地方，但每個人的腦海不都也是？而且其實氣氛還滿愉快的——充滿了鮮豔的色彩、生物，以及如此沉浸在愛裡，在半空**飄浮**的人們，雖然我不信任那隻雞又亮又圓的大眼睛……

快樂的男男女女

所以，艾菲爾鐵塔前的新婚夫婦是誰？騎著雞的男女，或是乘著雲的男女？（哇，真是大哉問。）唔，仔細看看兩個新娘手裡握了什麼東西。嗯，她們各拿了一把**藍色扇子**……

那是因為她們是同一個女人——夏卡爾的妻子，貝拉。那個男人呢？沒錯，就是夏卡爾。我們看著他們的過去，在傳統猶太婚禮華蓋底下成婚，也看到他們後來在法國——看得更仔細點，**夢幻似的**飄浮在艾菲爾鐵塔底下。啊啊啊。看，你需要那個長了提琴屁股的詭異山羊，才能阻止這種濃情蜜意的甜美東西變得太噁膩。

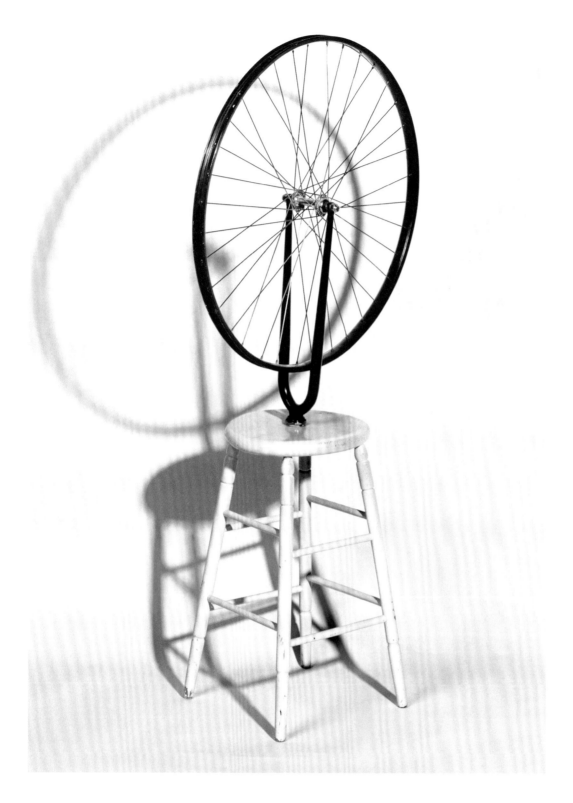

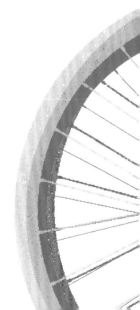

腳踏車輪

一九一三／一九六四，腳踏車輪固定在木頭椅凳上

馬塞爾·杜象

非比尋常的輪子

你敢相信嗎？竟然有人丟一堆廢物在這間藝廊裡。難以置信。抱歉，保全，我們能不能把這個**移開**？都擋住我欣賞藝術品的視線了。等等，什麼？噢，少來了！我們真的應該相信某個傢伙可以把腳踏車輪子**顛倒**過來，固定在板凳上，然後，噠—啦！轉眼就成了一件傑作？

你想相信什麼都可以，可是很多人真心認為這是現代藝術裡**最重要**的作品之一。「什麼都阻擋不了我，」你可能在想，「我可以把雨傘插在烤肉架上，然後搖身成為了不起的藝術家。」唔，太棒了！那就是馬塞爾·杜象希望給大家的感受。他試著讓我們看到**任何東西**都可以是藝術，而且任何人都可以辦得到。

（不要）轉那個輪子

這件藝術品一開始展出的時候，杜象告訴大家可以**試轉那個輪子**。他喜歡玩輪子、玩想法、鑽藝術裡的漏洞，而且他想要鼓勵其他人也這麼做。

不過，現在可千萬別動手！為什麼？因為那件作品的價碼現在「貴到無法想像」，而且是「藝術史上不可取代的一部分」。要是你真的動了手，警衛會押著你離開現場。到時可就**不好玩了**。

懶惰的傳奇

　　長久以來，藝術家會接受長年的訓練，將繪畫、雕刻和其他藝術技巧磨練到完美。往後快轉到杜象在二十世紀初期的年代，有許多藝術家將重點都放在理念上──擁有實作技術是沒有必要的。

　　杜象允許義大利的工藝師製作八個版本的《腳踏車輪》，配上原作的照片。哇──連固定幾個車輪到幾張凳子上都懶，但他還是穩坐藝術傳奇人物的寶座？這還滿令人佩服的，真的。

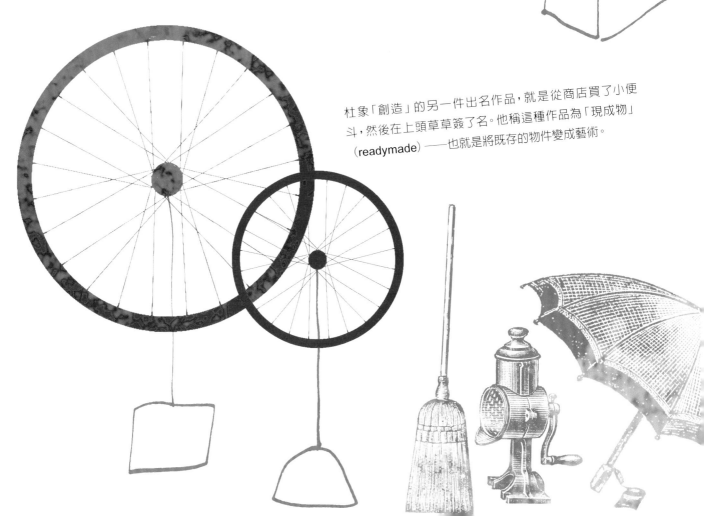

杜象「創造」的另一件出名作品，就是從商店買了小便斗，然後在上頭草草簽了名。他稱這種作品為「現成物」（readymade）──也就是將既存的物件變成藝術。

引發反應

　　成人可能超級**寶貝**杜象的作品，會盯著它看老半天，端出各式各樣的複雜用語，可能會讓你覺得自己根本看不懂。可是要記得，杜象可能會**嘲笑**這種一本正經的態度！他期望作品有點**滑稽**跟**放肆**。這件作品應該能讓你停下腳步，說：「咦，什麼？！」

　　一百年之後，有些成人對杜象的作品還是超級**不爽**。他們認為從杜象這樣的藝術家開始用這種詭異醜陋的現代藝術來**胡搞**，而不是將美麗的花朵入畫，藝術從此就一路走下坡了。

　　可是，杜象可能寧可引起這樣的反應！他不想要只是做出好看的東西，讓大家意興闌珊的邊看邊說：「噢，是啊，親愛的，真不錯。」他想要**挑戰**大家，讓他們用新的方式來思考和感受。我想那就表示他寧可觀眾發脾氣，而不要露出沾沾自喜、無所不知的笑容。

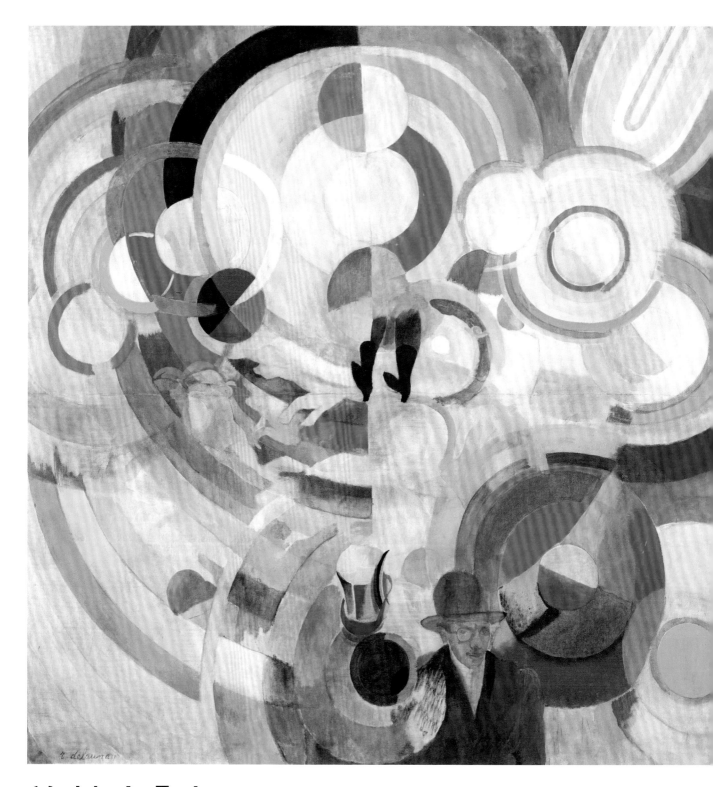

旋轉木「豬」

一九二二，油彩，畫布

羅伯特・德洛涅

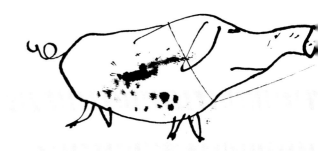

旋轉的豬

�가，是我的問題，還是這個看起來真的更像一堆**彩色泡泡**，而跟豬一點關係都沒有？

不過，其實呢，我猜你看某個人坐在旋轉木馬上，轉速這麼快，你最後只會看到人跟他們騎的動物一**閃而過**。你會看到燈光、色彩、動態，聽到遊樂場的音樂，感受到那種令人眼花繚亂、**感官超載**的效果。嗯，好吧，羅伯特·德洛涅，也許你真的發掘了什麼特別的東西。

你看得出隱隱約約、彼此重疊的豬追逐著彼此，逐漸遠離畫作中央嗎？那麼那些過度打扮的豬騎士，穿著黑靴，**飄浮**在空中的腿又如何？全部彷彿困在了旋轉木馬龍捲風裡。啊啊啊嘎嘎嘎！

數算色彩

你看得出德洛涅有點**色彩狂**嗎？試著數數看，這件有如**拼布**床罩的瘋狂畫作裡有多少種色彩。數吧，我等著⋯⋯

你想你數完了嗎？看得更仔細點，每個色塊裡還有形形色色的**條紋跟斑點**、有淺有深的色團。想試試看把每種色調都算進去嗎？不了，我也不想。沒有惡意，德洛涅，可是我們有更好的事情要做。

戴帽子的男人

噢，那幅畫底部的**神祕**男人是誰？間諜嗎？並不是，很遺憾，沒那麼酷——只是另一個藝術圈的人，叫崔斯坦・查拉。就像德洛涅，查拉也是達達藝術運動的成員，那個運動基本上就是一群藝術家嘲諷**規則**和**邏輯**的舊式觀念。

置身於**迴轉不停**的夢幻奇境，查拉似乎完全不受影響，是吧？也許是因為身為達達主義者，他很高興能跟著現代世界色彩繽紛的**混亂**隨波逐流，也或許他只是牢牢盯著套環遊戲攤子上那個巨型泰迪熊獎品。

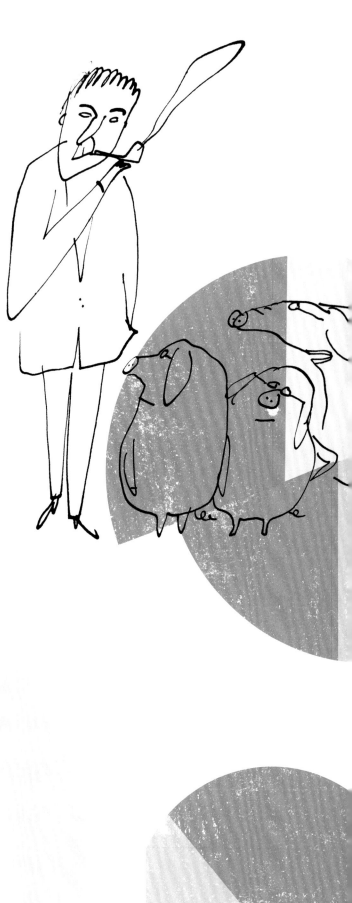

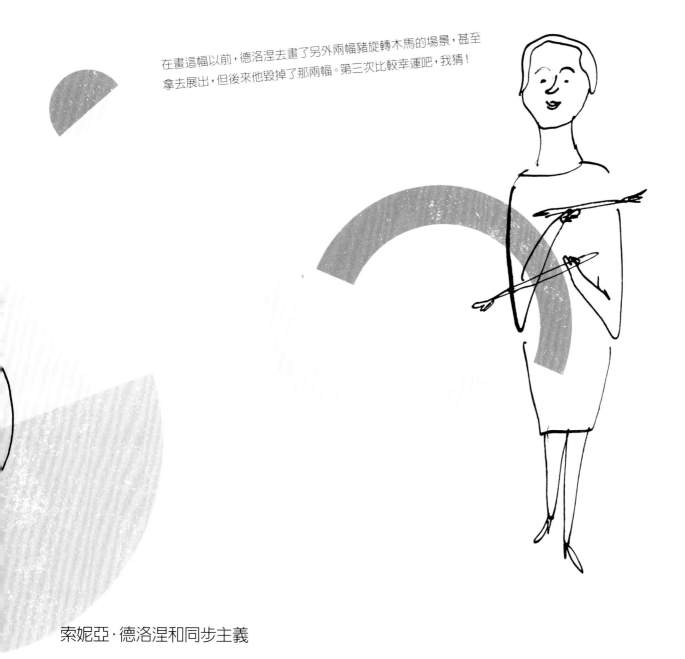

在畫這幅以前，德洛涅去畫了另外兩幅豬旋轉木馬的場景，甚至拿去展出，但後來他毀掉了那兩幅。第三次比較幸運吧，我猜！

索妮亞・德洛涅和同步主義

羅伯特・德洛涅的妻子，索妮亞・德洛涅也是個偉大的藝術家。哎呀，你可能會想，兩個**自我中心**的大藝術家同處一個屋簷底下？！可是他們其實很體恤對方，差點讓我覺得噁心。羅伯特很**尊重**索妮亞和她的藝術，當時男性大多很差勁，不希望女人從事任何活動。羅伯特在一九一四年過世以後，索妮亞花了好幾年時間確保大家不會忘記她先生的藝術。

德洛涅夫婦一起創造發起了**同步主義**的藝術運動，重點在於色彩因為跟其他各種色彩相鄰，看起來會有所不同。他們兩人都試著在作品裡，讓色彩在不同區域「突顯出來」或交融在一起，使色彩看起來如此強烈，幾乎因為飽含能量而**震動**。你可以在羅伯特的作品裡看出這點嗎？也去看看索妮亞的畫作吧——有些人認為她更會營造這種效果。

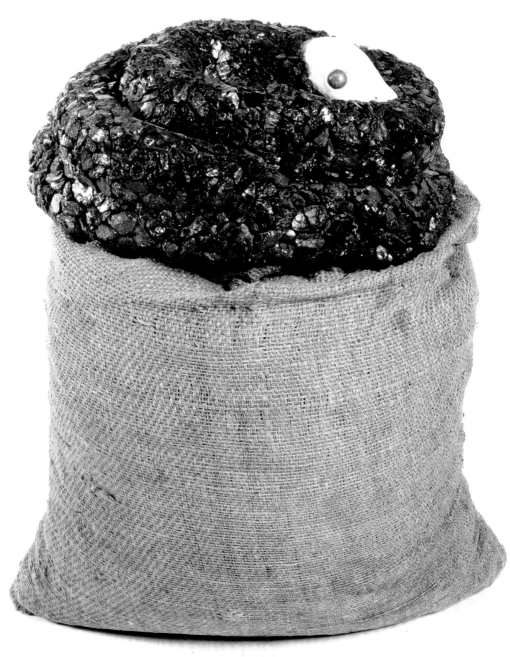

老蛇自然

一九七〇，黃麻布、木炭、黑煤、彩繪木頭

梅雷特・奧本海姆

跟蛇有關的東西

　　噢老天，老蛇，你真的需要好好保濕一下……
如果不是因為那顆閃亮平滑的腦袋，我還以為你
是一袋**煤炭**呢！

　　「嘶噢別傻了嘶，嘶你難道看不出我是藝術
嗎嘶？嘶我嘶嘶是開始蛻皮的蛇，可是皮上蓋滿
笨重的深色煤炭，所以很**費力**。我的女主人，奧本海
姆，要我讓大家看到嶄新的開始嘶嘶嘶是有可能實
現的……」

　　「看吧，她很厭倦大家（尤其嘶嘶是女
人）和自然受到傷害——就像挖掘和燃燒煤
炭會傷害地球那樣——全都因為在歷史上的
某個時間點，我們決定**金錢**、**權力**、科學是
生活中唯一重要的東西。我代表著一種嶄新
的、更平衡的行事作風。懂了吧嘶？」

　　也許你是條老蛇，但你還滿跟得上時代
的！你應該撥個時間去看看兒少**氣候罷課**行
動。下個世代會把其他資訊告訴你。

它活下來了！

　　這條蛇可以留存下來，應該覺得自己很幸
運。奧本海姆創作了不少作品，但用很**嚴苛**的
態度**評斷**自己的作品。「要不就活下來，不然
就消失。」她說，意思是要不成功，是**好藝術**，
不然就不對，是破藝術。

　　如果她判定是差勁的作品，絕不讓它苟延
殘喘。「你對我來說等同死了，藝術，」我想
像她會大吼，「滾進垃圾桶去吧。」然後她會
摧毀或永遠拋棄它。

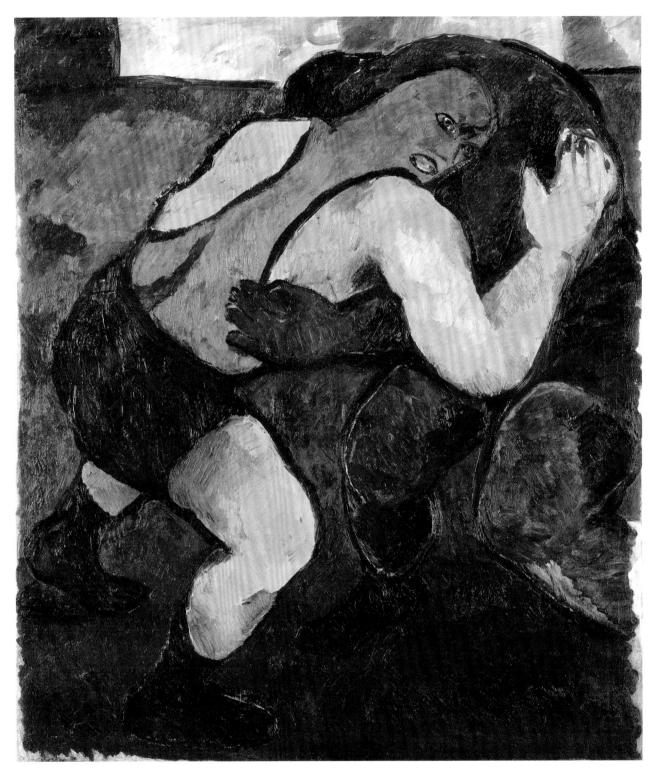

摔角選手

一九〇九－一九一〇，油彩，畫布

娜塔莉亞・岡察洛瓦

跟藝術角力

　　各位，快點過來看看史上最了不起的一場**戰鬥**！畫面一角有邋邋骯髒版本的無敵浩克⋯⋯另一角裡，咦，是拇指臉男！

　　好啦，好啦，他們的設定其實並不是超級英雄──雖然他們看起來也不大像人類。不過，他們有種詭異的寫實模樣，不是嗎？我是說，如果你不理會綠色皮膚，噢，唔唔唔，**綠色皮膚**好像在拇指臉男的手指底下脫落了？！

　　看看岡察洛瓦怎麼描繪他們轉動膝蓋、拱圓背部、伸縮肌肉的方式。你可以感覺到他們推擠著對方的**力道**，甚至有汗漬在其中一位的背上悄悄暈開。哎唷，老實說，少了那個細節也可以⋯⋯

出名的假畫

　　岡察洛瓦在她的年代相當出名，雖然有不少人被她的作品惹惱。她觸犯眾怒的行為，包括竟然**斗膽**去畫窮人──像是農民和摔角選手──而且用**簡單平扁的風格**去畫宗教題材和裸體的人。

　　後來世界終於冷靜下來，追上了岡察洛瓦的腳步，但岡察洛瓦在一九六二年過世時，一窮二白、不受認可。從那之後，她的作品水漲船高，貴到離譜──事實上，其中有些名列史**上最貴的女性藝術作品**。貴到有些狡猾的罪犯**偽造**一堆她的畫作，然後以「最新發掘」的名義，販售了幾百萬美金。不過，這幅是真品，我保證！

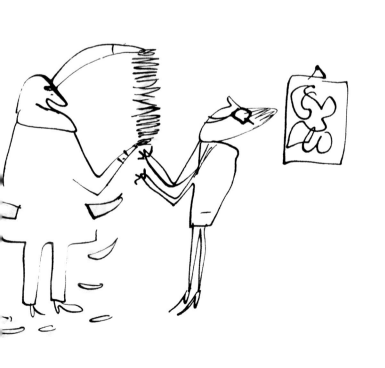

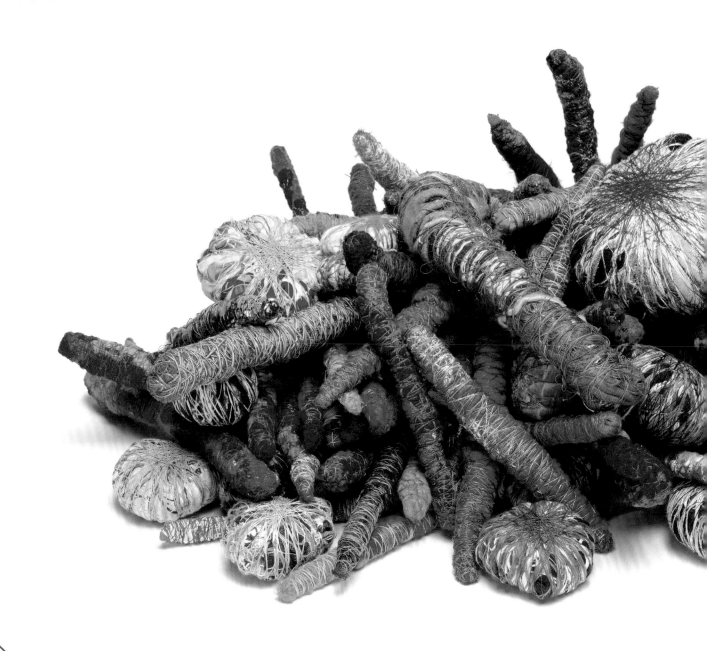

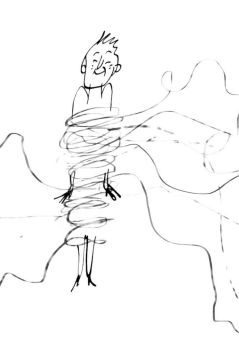

PALITOS CON BOLAS

二〇一一，亞麻布、棉、絲、尼龍、竹籤做成的裝置

希拉・希克斯

綁在一起

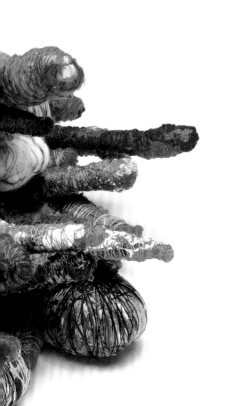

好了，我不是故意搞笑，但有沒有其他人覺得這只是一堆**棍子**和**石頭**，外面用彩色的線裹起來呢？就是這樣沒錯。嗯……為什麼呢？

希拉·希克斯是個**擅長掌握素材**的藝術家——毛線、絲線、棉線、不管是哪種材質。她用這些東西創作織品藝術長達五十年。她用線來玩**色彩、形狀和質地**，就像別的藝術家可能用顏料在畫布上那樣。既然她用的是棍子和石頭，如果有人對她的藝術無禮，她手邊隨時有一堆東西可以往那個人身上砸。聰明！

被棍子和石頭砸的名單上，頭一批可能是那些勢利的傢伙，他們抱怨「這是**工藝**，不是藝術——這只是在**做東西**」。希克斯熱愛工藝和藝術，認為它們同等偉大，就這樣。

以花俏的藝術用語來說，這件作品叫做「裝置」。基本上是 3D 藝術品——通常由不同部分組成——跟四周的空間相輔相成。為了呈現嶄新的面貌，這件作品每次展出時都用不同的配置。

謝啦，各位！

希克斯並不是來自說西班牙話的國家，所以為什麼要替自己的作品取**西班牙名字**？最可能的解釋是想**表達敬意**。希克斯花了幾十年時間學習拉丁美洲的**傳統工藝**，而那裡的人大多都說西班牙文。希克斯從拉丁美洲的文化和工匠獲益良多，她以這種方式向他們致敬，真是美好。

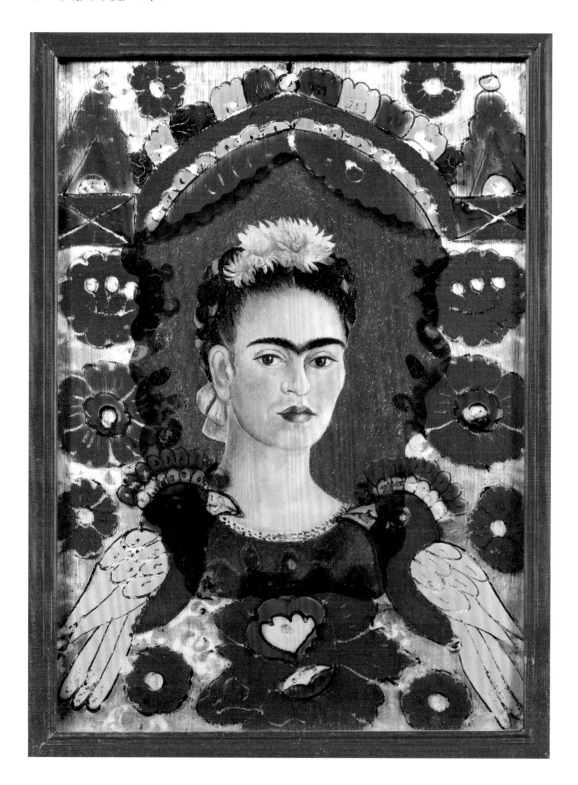

畫框

一九三八，油彩在錫片上，畫框是彩繪木頭和手繪玻璃

芙烈達・卡蘿

我、我、我

　　芙烈達・卡蘿是最早的**自拍女王**：她模樣搶眼，會找出最適合自己的角度。瞧瞧這套自訂濾鏡：花、鳥、鮮豔的珠寶色彩……你肯定愛極了吧?!

　　可是卡蘿並不是從前的社群紅人，透過自畫像來販售訂價過高的花冠（雖然她戴在頭上的那頂很不錯），而是用自己的肖像來做好事——分享她的觀念、她的墨西哥文化以及她人生中的**喜悅和痛苦**。

　　比方說，她圖畫四周的漂亮色彩和圖形不只是隨意安排的，而是傳統的**墨西哥民俗藝術**——就是當時歐洲那些自命不凡的藝術白痴瞧不起的東西。卡蘿用**傳統**的手繪玻璃將自畫像框起來，就是為了向大家展現，如果想真正瞭解她，就必須尊重墨西哥文化，因為那是形成她的一大部分。

讓我做自己

卡蘿熱愛自己的一字眉和細薄的八字鬍，甚至會用色鉛筆加深它們的色調，好讓它們更顯眼。

　　卡蘿的畫作常常會使用比現實生活更鮮豔的色彩以及怪異夢幻的影像。「噢，哈囉，」**超現實主義**者心想，他們一向很重視奇異夢境，「她是我們的一員嘛。」可是卡蘿並不想加入那幫人，堅持她畫的只是她人生的現實和感受。超現實主義領袖安德列・布勒東繼續煩人的男性說教，說她的作品就是「自學的超現實主義」。拜託，我們跟卡蘿立場一致，一起**翻個白眼吧**。

深入認識我

所以卡蘿為什麼對自己這麼**執迷**，前後畫了不止五十幅自畫像？唔，其實呢，理由相當充分——也頗為悲傷。

卡蘿十八歲的時候出了場恐怖的**公車意外**，傷勢非常嚴重，她這輩子不得不接受三十多次手術。她時時處於疼痛中，吃了不少苦頭——一點也不有趣。

意外之後她**臥床好幾個月**，為了找事情做，她先是自學怎麼畫畫，可是仰臥在床上視野相當受限，所以家人在她床鋪上方放了面鏡子，這樣她至少可以畫自己的臉。

卡蘿一生常常必須留在室內休養和復原。**無——聊**。她說：「我之所以畫自己，是因為我那麼常獨處，也因為我是自己最熟悉的主題。」這種態度還滿**正面**的，對吧？要是我，看自己肯定會看到膩！

如果你打算在網路上搜尋卡蘿的其他自畫像，我要先警告你。《畫框》這幅的氣氛還算快活，但她的畫作往往很黑暗、古怪、悲傷。準備面對情緒起伏的一刻吧，我只是想提醒一下……

芙烈達狂熱！

　　卡蘿的模樣別具代表性，而她的人生故事讀來有如**肥皂劇劇本**——悽慘的意外、知名光鮮的交友圈、風波不斷的婚姻（老天，她丈夫竟然跟她妹妹有一腿）。而且當今大家對她抱著**無窮的興趣**。

　　好萊塢拍過關於她的電影，也有人推出印有她臉龐的棉衫和鞋款——甚至有依照她造型做成的芭比娃娃！「**芙烈達狂熱**」表示芙烈達目前是有史以來最出名的女性藝術家之一。

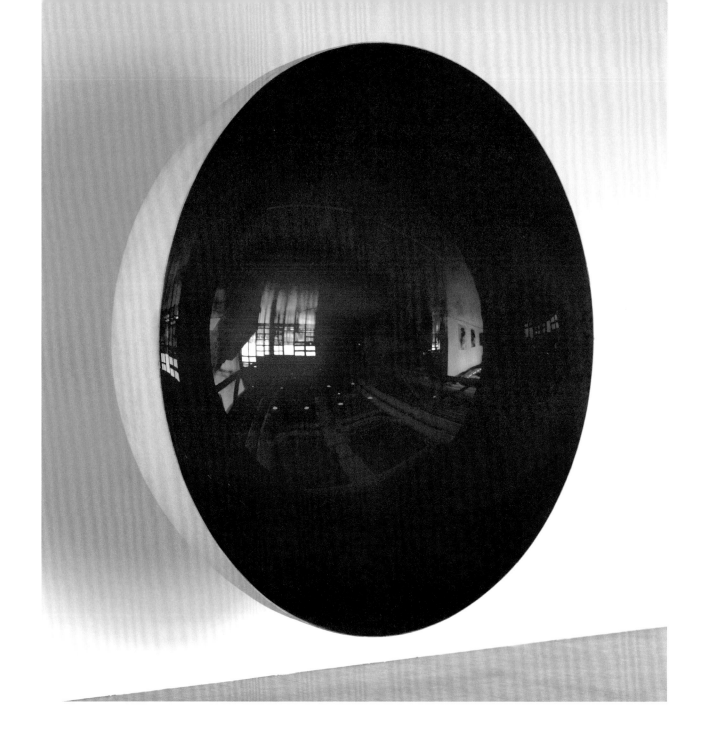

無題

二〇〇八，纖維玻璃、樹脂和顏料

安尼什・卡普爾

鏡碗

　　想像踏入一家藝廊，看到這件藝術作品。「好了，」你可能會想，「所以這是個又大又亮、**深紅色的碗**，掛在牆上。」你直接走向它。「這個東西的重點到底是什麼？我是可以在裡面看到自己啦——可是又怎樣？」

　　然後一切變得有點奇怪……這個雕塑裡面如此閃亮，有時候看起來就像是扁平的盤子，然後又變成碗。你的腦袋動來動去時，**深暗變成明亮，上變成下**。你跟四周的房間都被吞噬、複製、翻來覆去。哇啊。

　　這個「充滿鏡子的空間」——卡普爾都這樣稱呼他拋光的雕塑——讓你用各種虛幻的方式體驗真實世界，而且完全不用戴上讓人汗涔涔的虛擬實境護目鏡……

色彩圓錐

　　在印度，很多市場攤販會用鮮豔的色彩圓錐體盛裝滿滿的顏料粉來賣。卡普爾以前會用這些**顏料粉**來創作藝術，可是來參觀畫廊的人都會打噴嚏，把粉吹走……

　　哈哈，只是開玩笑啦！在這件藝術作品裡，卡普爾只是想探索其他方式，創造出深刻又**純粹的色彩**，像是這件雕塑塗上的樹脂平滑得令人滿足。你看不出任何筆觸，或是漏畫的小地方，是吧？彷彿這件雕塑本身**就是**色彩。

ANT 76（人體測量學 76）大藍自相殘殺，向田納西·威廉斯致敬

一九六○，純顏料、合成樹脂，固定在畫布上的紙張

伊夫·克萊因

藍色屁股舞

　　你在幹嘛，伊夫‧克萊因？! 你根本沒必要用**真人**來畫畫吧。你明明有一盒又一盒的畫筆，是有些饑寒交迫的藝術家求之不得的！

　　可是，克萊因就是用那種方式創造他最出名的一些作品。他請**赤身裸體**、渾身沾滿顏料的女人──「活生生的畫筆」，他這樣稱呼她們──在攤在地上的巨大紙張上翻滾和蠕動。這些畫作裡有一些有**屁股**跟其他身體部位的清楚印記，不過，克萊因希望這樣能呈現純粹的人類**能量**，而不是任何人的實際身體。

　　你幾乎可以**感覺**到那種狂野、混亂的**動態**，還滿酷的。可是那些女人事後一定得泡無止無境、滿是藍水的澡，值得嗎？

真正的藍

　　身為藝術家，如果你找不到自己想要的色彩，該怎麼辦？唔，如果你是伊夫‧克萊因，你就**直接發明新的**。某一年度假的時候，克萊因不是躺在泳池邊發怔，而是想出方法，為自己的藝術做出**最藍的藍**顏料。

　　幾年後，他正式將自己的顏色註冊成「國際克萊因藍」（簡稱 IKB）。真令人折服。可是我打賭他朋友肯定**大發牢騷**，說他在那次的度假期間有多無趣……

你叫誰是畫筆？

聽到男性藝術家形容女性身體為「活生生的畫筆」，令人有點不自在——換句話說，就是供他使用的**無腦工具**。你被形容成那樣，會有什麼感覺？

我們有那麼多知名的藝術呈現**裸女**，歷史上被認真看待的女性藝術家卻寥寥無幾，這點令人**哈欠連連**跟氣惱。克萊因這種畫作的主要**模特兒**之一，艾蓮娜・帕倫巴莫斯卡說過，她沒那麼喜歡被叫成畫筆。可是她也說，這是她想做的事，也說克萊因態度恭敬，她覺得這類作品是他們**合力**創作出來的。

這樣的話，要不要也找裸體**男人**來當畫筆？嗯，克萊因？

克萊因熱愛推出表演活動。他邀請觀眾來看他現場創作這些「活生生的畫筆」作品。他會為了這個場合換上華麗的西裝、打領結，也會為這些現場表演製作音樂——不過，因為這是**藝術**，所以是長達二十分鐘的單音符，再來是二十分鐘的靜默無聲。

名字裡有什麼？

再讀一次這幅畫的題名，有點怪，對吧？唔，等你知道是什麼意思，只會覺得**更怪**。我們來解析一下。

「大藍」——簡單吧。這幅藍色畫作真的很大。這個起步不錯。「自相殘殺」——意思就是**「同類相食」**，人吃人。就跟你說會變得越來越怪。「向田納西‧威廉斯致敬」——這是因為克萊因從這傢伙寫的一部（相當陰森的）戲劇得到靈感。

這又如何？唔，你可以看到這幅畫的斑點、刮痕、潑濺，看起來有點像是瘋狂的打鬥——或是某個可憐的**藍血**動物被五馬分屍？就某方面來說，這些記號就像「活生生的畫筆」的殘骸，她們的身體和能量被吞進了克萊因的畫作。克萊因是個**藝術食人族**，而這個模特兒就是他的受害者……

（注意：製造這幅畫的過程中，沒有模特兒被吃掉。我保證。）

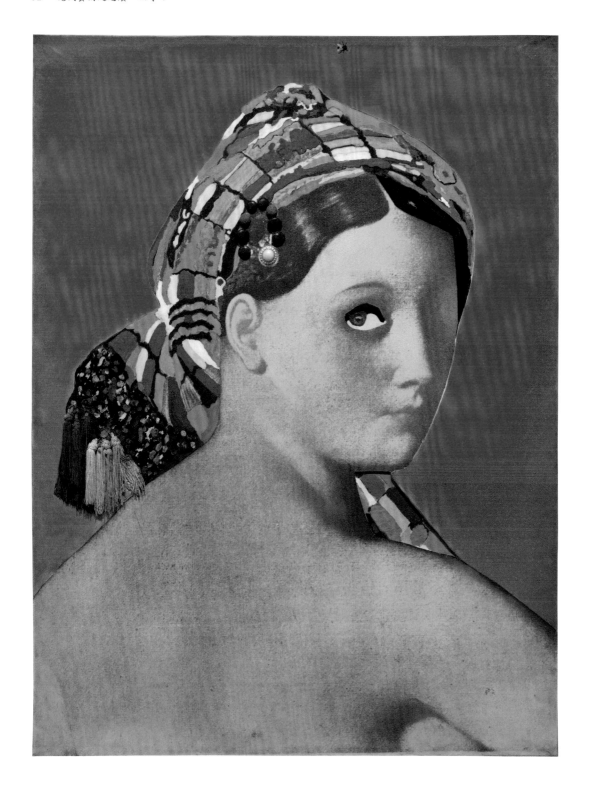

日本製造——大宮女

一九六四，壓克力顏料，各種物件，在一張相片上

馬歇爾・雷斯

注意蒼蠅

哇。這女士綠得好厲害。可是，等等，我是不是在哪裡看過她……？啊，我知道了！她最早是由一位有名的法國藝術家，尚－奧古斯特－多明尼克‧安格爾所畫的，他在一百五十年前創作了這幅《大宮女》。可是當時她並不**是綠的**。發生什麼事了？！

基本上，是因為一九六〇年代來了（你知道的，就是老人家總是掛在嘴邊，稱為「搖擺六〇年代」的時期？），雷斯決定將安格爾的作品**放肆的改造**成六〇年代風格。他先拍下安格爾那幅畫作的明信片，然後噴上超級**俗麗**的工業塗料。

可是**為什麼**呢？唔，這時情勢已經跟安格爾的時代大不相同了。工廠──常常在日本──現在正忙著用各種**人造**色彩和素材，複製無止無境的廉價商品，而雷斯覺得那樣很棒！他希望藝術可以與時俱進，嗯，而不要高高在上，不把這些商品放在眼裡。

往你身上貼

這張圖畫裡有沒有看起來寫實到**可疑**的東西？彷彿雷斯畫膩了，索性改用貼的。那圈珠子和圍巾的流蘇都是直接貼上去的。而且大宮女的腦袋上方──有一隻**蒼蠅**（塑膠的，你知道了應該會鬆口氣）。

持平來說，雷斯**可能**不是偷懶。他想展現現代美人需要多少**東西**來妝點──幾堆鮮豔廉價的**劣質品**。那隻蒼蠅又如何？唔，法文的「蒼蠅」就是「mouche」，意思也是「美人痣」；過去的人真的會用美人痣貼紙來替自己增色。這只是一點小提醒，我們的**虛榮**和**造假**並不是新鮮事……

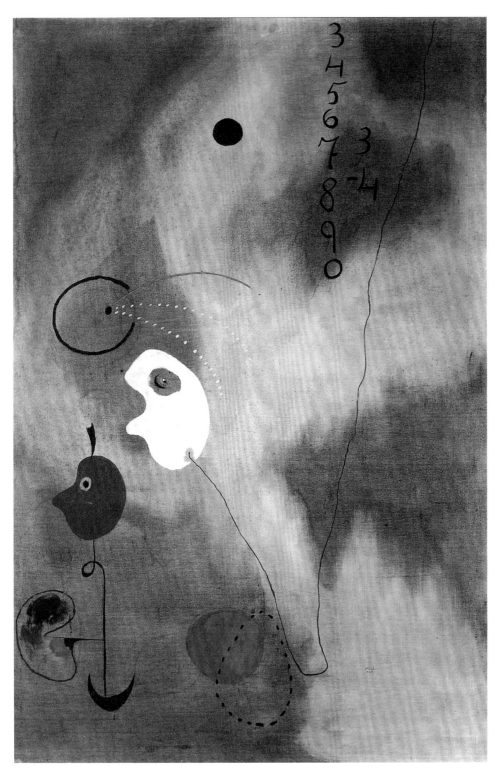

招貼

一九二五，油彩在畫布上，貼在木板上

胡安・米羅

髒亂的夢

我不知道你怎麼想，可是這是我所見過最奇怪的招貼。上頭草草寫了一些**數字**，可是這些奇怪的小小**豆型生物**又是什麼？背景一片**昏暗**、有種陰森氣氛，又是怎麼回事？而且等等——那個圓圈對著白豆腦袋**尿尿**嗎？

胡安‧米羅盯著工作室裡沾有**汙漬**的**髒亂牆壁**好幾個小時，從而得到創作這件作品的靈感（這是什麼有趣的傢伙啊）。可是很容易想像這件藝術作品塗在一堵老牆上，幾乎像是史前時期的**洞窟繪畫**，或是來自古老文明的神祕**塗鴉**。

更仔細的看看這幅畫裡那些圓邊的形狀，它們讓你聯想到什麼了嗎？有些人把它們當成超級基本的生物——細胞、雞蛋、細菌或還在子宮裡的胎兒。你覺得呢？

這件作品是米羅的「夢境畫作」之一，是他在某種出神狀態下創作的。一切都有點古怪跟飄忽，有如在夢中，你看得出來嗎？

藝術化的汙漬

牆壁上累積的汙漬和抹布沾到的油彩顯然讓米羅頗有**感觸**。你知道為什麼嗎？這不是道陷阱題——沒人讀得透米羅的心思！米羅有可能只是要直接面對這個事實：**時光流逝**，一切都會在世上留下某種**印記**。

如果這幅畫裡的那些彩色生物代表著新鮮嶄新的生命，但它們存在的世界並不新鮮也不新穎——背景老舊髒亂、留有痕跡，就像米羅的牆面。塗上一層新鮮的顏料，假裝我們從零開始，甩開過去**歷史**的包袱，有時候還比較輕鬆。

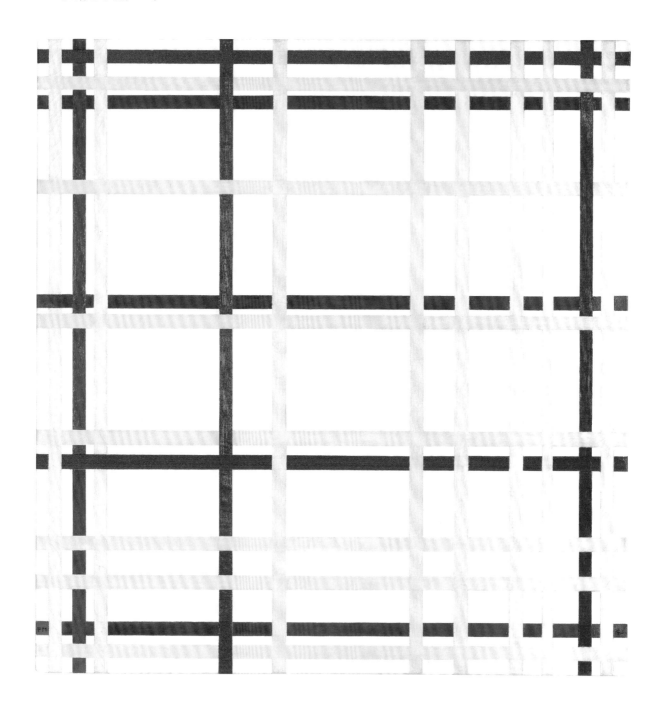

紐約市

一九四二，油彩，畫布

皮耶・蒙德里安

美好網格

紐約，紐約！永遠不眠的城市！這個刺激無比、步調快速的大都會有大量的**摩天大廈**、**購物活動**和**舞台劇**。或者，就荷蘭畫家皮耶・蒙德里安看來，紐約是灰色調的背景上有些非常筆直的線條。我無聊到想**打呼了**！！

真的是這樣嗎？表面看起來可能很單純，但是實際站在這幅畫前面，鮮豔的紅線、藍線、黃線給人的衝擊力道還滿大的。你可以看到線條在彼此的**上方和下方交織**嗎？這個安排讓這些線條看起來精力充沛、活靈活現。紐約市按照**網格系統**建造，馬路縱橫交錯，在整齊有序的街道規劃中有各種**喧囂混亂**的生活。蒙德里安把這些細節一概去除，將焦點集中在這座城市的結構和靈魂上。

信不信由你，這幅圖可是蒙德里安**放開拘束**後創作的作品。他通常會用黑色的粗線輪廓來創作畫作。在這裡，結構感覺沒那麼嚴謹，因為線條是彩色的而且互相交疊。蒙德里安熱愛紐約的活力、它自由活潑的爵士、布基烏基（boogie-woogie）音樂；他想不受拘束的在藝術裡展現出來。

未完之事

蒙德里安如何畫出這麼**筆直**的線條？巨型的尺？穩定到超自然的手？不，他採用的是油漆或裝潢工阻止漆料碰到窗戶手法——他先貼了長長的**膠帶**。嘿，他是個務實的傢伙呢！

為了創作這個「紐約系列」四張畫，他事先也用彩色膠帶在畫面裡規劃線條。我們怎麼會知道？因為四幅當中他只**完成**這一幅——其他幾幅上頭都還黏著膠帶！

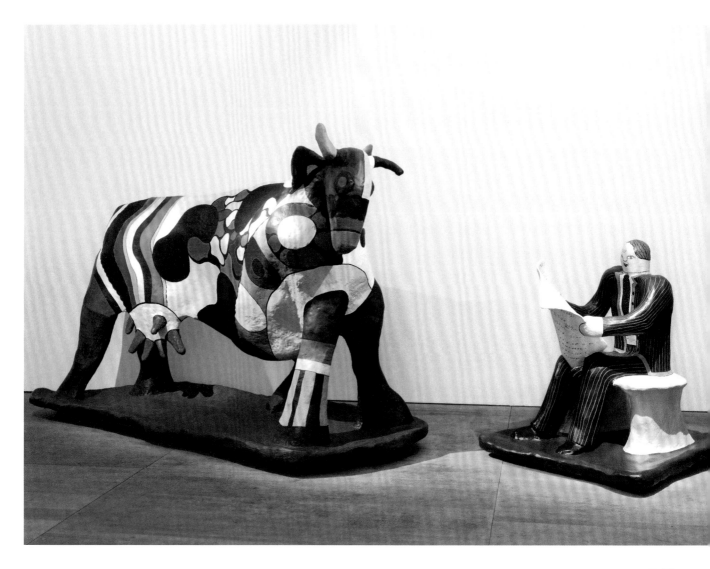

田野裡的盲人
一九七四，在聚酯纖維上用乙烯基塗料，金屬框和鐵絲網

妮基・桑法勒

神奇的牛

「哞哞哞！！！哈囉囉囉！！」嗯，我說，「哞哞哞！！」一頭身形龐大、色彩鮮豔的牛必須做什麼，才能在這裡引起注目？

這件雕塑裡的男人似乎對自己的報紙更有興趣，感覺有點荒謬，是吧？妮基‧桑法勒也這麼覺得。她不明白為什麼有人不肯跳出狹小灰暗的人生，看看我們這個奇怪繽紛的大世界裡的各種奇事？

噢，可是看看這個題名——這男人是盲人耶！嗯，桑法勒，你這樣不公平喔。什麼？好啦，我想我明白。田野裡的男人不是瞎了，因為他**不是看不到**，而是**不願意看**。這點讓桑法勒（可能還有這頭牛）覺得傷心。

桑法勒喜歡在作品裡實驗人造材料，像是聚酯纖維樹脂，可以給這些雕塑柔軟渾圓的模樣，可是久而久之可能嚴重傷害了她的健康。哎呀，桑法勒，安全第一！

鼓起的建築物

你能想像整棟建築都蓋滿了這類的**鼓起形狀和鮮豔色彩**嗎？唔，到西班牙去，你可以親眼瞧瞧！桑法勒造訪巴塞隆納和馬德里這些城市時，加泰隆尼亞建築師安東尼‧高第獨一無二的自由風格讓她大受啟發。

她一生創作了多件公共藝術，因為她很喜歡自己的作品展示在開放空間中，就像高第的建築，大家來來往往、過自己的生活時，都能看到也享受得到（要是不喜歡，也能發出「哎唷」的抱怨）。

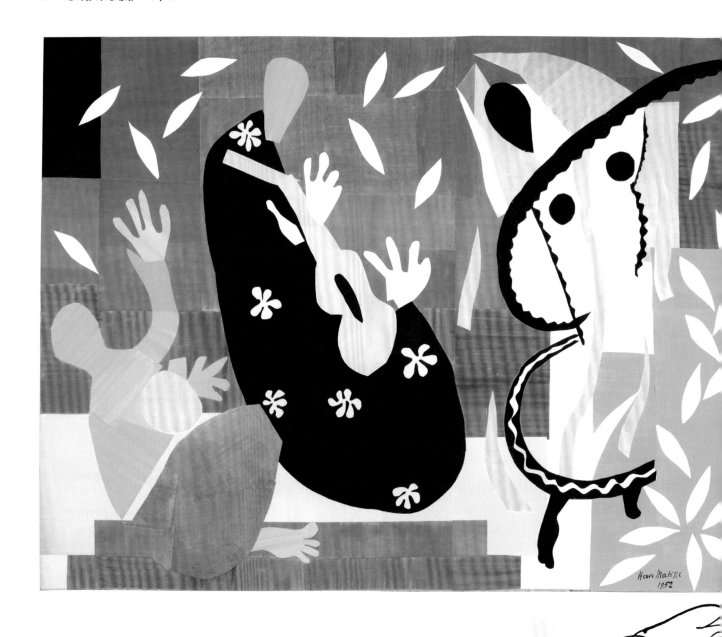

國王的憂傷

一九五二，不透明水彩，紙張、剪貼，裱貼在畫布上

亨利‧馬蒂斯

剪進色彩

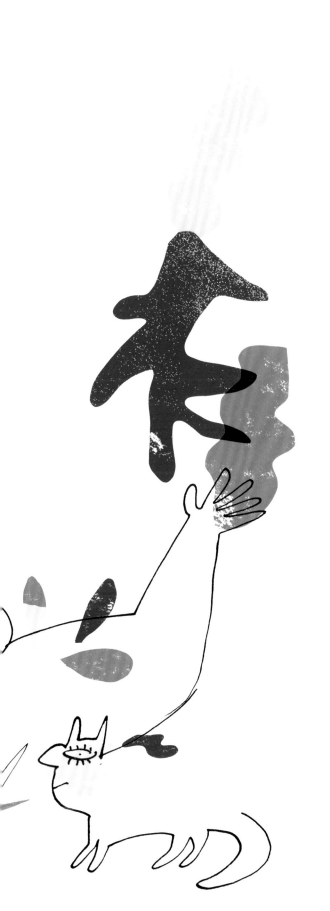

亨利‧馬蒂斯創作這幅畫的時候，**連床鋪都沒離開**，而且大家公認這幅畫是他最偉大的作品之一。拿來當**懶人目標**如何？抱歉，馬蒂斯，沒有不敬的意思！真相是，馬蒂斯創造這幅知名的「剪貼」作品時，又老又病，不大下得了床。他享受了長年身為知名**畫家**和雕刻家的職業生涯，不過現在身體承受不了過去創作藝術的方式。所以他怎麼做？他找到新的創作手法。

他的助理先用不透明水彩替大張紙上色，不透明水彩可以畫出強烈平扁的色彩。接著馬蒂斯「剪進色彩」（引述他的話），創造紙張的形狀。他**明確**交代助理怎麼將那些形狀組成一幅畫；助理們在他的引導下，將那幅畫釘在他的臥房裡。

有點**愛指揮人**？當然，不過馬蒂斯能夠找到方法繼續掌控自己的藝術，還能將他腦海中的想像化為現實，這點還滿令人佩服。

這張紙，有了生命！

這張是經過印刷的圖像，所以看不出組成這幅作品的紙張微微**粗糙感**，也看不出紙張皺起的淡淡線條，或是因為黏膠年久弱化，邊緣**捲起**而微微鬆脫的樣子。

這樣絕對整齊得多，但並不是馬蒂斯的本意。他熱愛紙張的輕盈和**脆弱**，也熱愛用紙張創造藝術所面臨的挑戰。他說過，「紙張會呼吸，它會回應，它不是死的東西。」

悲傷的到底是誰？

　　讀讀這件藝術品的題名。這幅剪紙作品就你看來悲傷嗎？我也不覺得。明亮的色彩、花朵、形狀四處舞動──整體看起來很歡樂、充滿夏日氣息。馬蒂斯創作的根基是一位樂師讓**悲傷老國王**開心起來的故事。看到那個捧著吉他、悲傷的黑色團塊嗎？那同時是國王也是那位**樂師**。這是馬蒂斯的**自畫像**──年老的他飽受疼痛折磨，但依然能夠創作藝術。

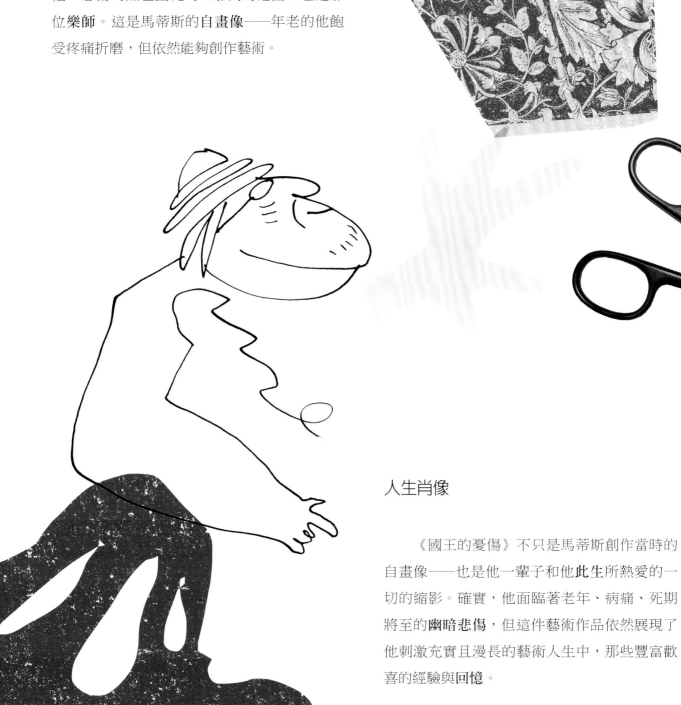

人生肖像

　　《國王的憂傷》不只是馬蒂斯創作當時的自畫像──也是他一輩子和他**此生**所熱愛的一切的縮影。確實，他面臨著老年、病痛、死期將至的**幽暗悲傷**，但這件藝術作品依然展現了他刺激充實且漫長的藝術人生中，那些豐富歡喜的經驗與**回憶**。

將最棒的留在最後

馬蒂斯是有史以來最知名的藝術家之一，他在一生職涯中提出了大量的構想和技巧，讓藝壇驚歎不已，**天啊好天才，我們愛你，你是怎麼辦到的？**可是很多藝術家和藝評家都同意，他在「剪貼」時期所推出的作品最優秀，也最具創意和**影響力**，當時他人生走到末尾，受困在病榻上。這正是展現了以創意來因應艱困討厭的情勢，而不是束手放棄（但這也情有可原），有時會帶來出乎意料的偉大東西。

重回原點

奇怪的是，馬蒂斯最初開啟藝術生涯的時候，也困在自己的**床上**。他二十歲完成了學業並投身法律事業，卻因為闌尾炎而病倒，必須臥床休養好一陣子，他媽媽替他買了些**藝術用品**，免得他無聊。他後來完全康復，卻染上了**藝術病**！（抱歉，我就是忍不住想開個玩笑……）

基石

一九六○，油彩，畫布

奧蕾莉‧內穆爾

安排妥貼

　　好了，我知道乍看之下，這幅畫看起來就跟去看牙醫一樣有趣。可是不是每件藝術品都是那種愛大聲嚷嚷的焦點中心——有些需要一點時間才能揭露自己。如果你只是覺得「無聊！」，別過頭繼續往前，可能會錯過好東西。

　　看看每個不同顏色的形狀片刻。它們是平扁的、沒有生命嗎？不！

　　那個黃色如此明亮，幾乎在震顫，而深紫色和黑色上面覆蓋著各式各樣模糊不明、自由游移的刮痕和補塊。

　　內穆爾著迷於「自然的節奏」。我知道這聽起來像是某種讓人受不了的嬉皮舞蹈課，不過請先聽我說。各式各樣的科學定律為自然帶來了秩序，對吧？可是，生命的重點在於時時的變動和能量。內穆爾試圖在藝術裡捕捉這樣的平衡——將生命騷動不停的混亂狀態，理成井然有序的形狀。

什麼都不畫

　　就像很多現代藝術家，內穆爾喜歡創造認不出是什麼物品的藝術——不畫驢子、不畫甜甜圈，什麼都不。為什麼呢？對內穆爾來說，更重要的是享有這樣的自由：不管用什麼手法呈現自己的想法都可以。你知道你有時候會有個念頭或感受，但就是找不出正確的字眼來說？就像那樣，只是用的是顏料。

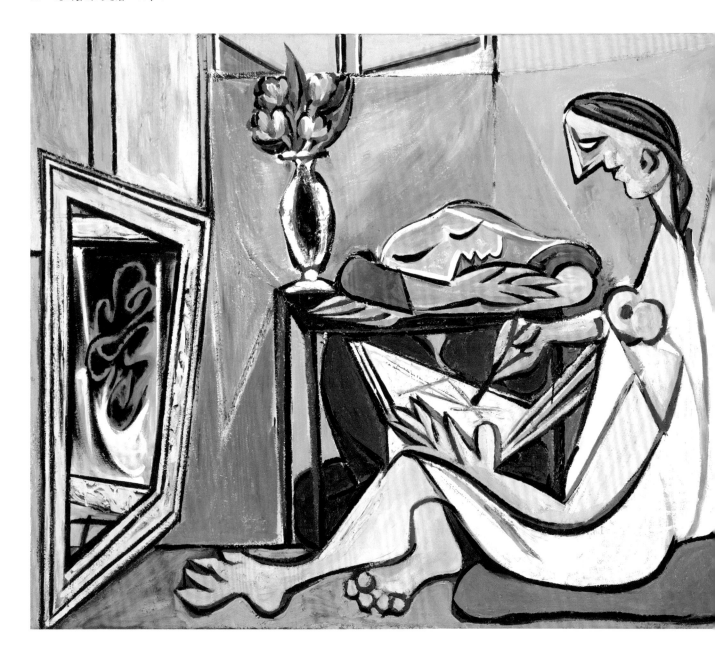

繆思

一九三五，油彩，畫布

帕布羅・畢卡索

不怎麼有意思

所以**繆思**到底是什麼？基本上，如果你是繆思，表示藝術家認定你是他們的**靈感**來源，他們創作的很多有名的藝術品裡都有你，你應該**神祕、魔幻，令人神魂顛倒**。只是人類不是那個樣子，對吧？我們會發脾氣、會說愚蠢的笑話，會打呼、會放屁，做各種並不美麗，也不超脫凡俗的**人類**事情。

不過，畢卡索熱愛擁有繆思這種綺想，他讓自己身邊維持不間斷的繆思──通常在時間上有所重疊，**女友**和**妻子**因此長期受苦。重點是，人有時候在某些方面是徹底的**天才**，在其他事情上卻真的很**愚蠢**。畢卡索可能是史上最知名的現代藝術家，但他也說過：「對我來說，女人只有兩種：女神和門墊。」咦，你該為自己的發言**道歉**吧，畢卡索？

甜美的家

這張畫作裡有兩個人，所以你想哪位是繆思？臉轉向側面、睡眼惺忪的藍色女士，或是想畫下自己裸體的女士？畢卡索在他人生中相當混亂的時刻畫下這幅作品，當時他即將跟首任妻子仳離，同時還跟另一個女人生了個嬰兒。

也許是「舊繆思出場，新繆思進場」的狀況？或者，有如一些人推想的，畢卡索幻想兩個女人繼續開開心心為他維繫平靜舒適的家，讓他繼續為所欲為。哈，儘管作夢吧，老兄！

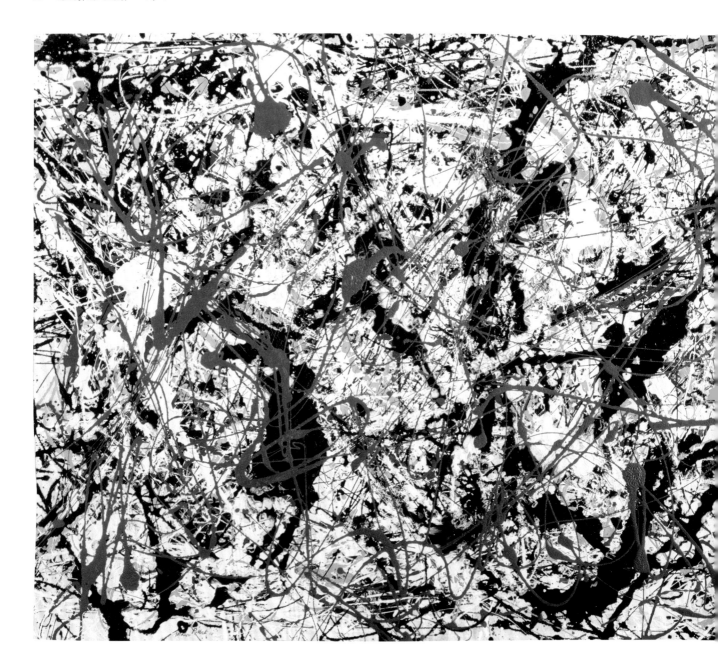

畫作（銀在黑、白、黃、紅上）

一九四八，油彩，紙張固定在畫布上

傑克森・波洛克

神奇的一滴

噢，傑克森‧波洛克，看看這團亂！你好像故意在全新的好畫布上，倒了一桶顏料。噢，你真的這樣做了嗎？當然了！想也知道……

觀看波洛克創作他出名的「滴畫」是很特別的景象。他會在地上攤開一張超大的畫布，然後在邊緣**舞動**，進入某種狂野的出神狀態，拿著顏料往上頭甩、滴、灑、倒。

有些人認為這整個過程是徹底**隨機**的，不以為然的表示這**不算藝術**。可是波洛克堅持，他很清楚自己預期每幅畫看起來的模樣，直到完成以前，不會停止在畫作四周蹦蹦跳跳。

隨著蹤跡走

看著自家幼兒的美術作品時，家長往往都會困惑的說：「噢，真不錯，親愛的！這是什麼？」對於這個問題，有個便捷的回答——什麼都不是。這是**抽象藝術**，重點在於色彩和形式，現實中的物件是禁止出現的。

你想知道更長的答案嗎？你記不記得波洛克為了畫這幅畫動來動去？那就是這幅畫想展現給我們看的：他在畫布周圍和上面移動時，留下的肉眼**可見的蹤跡**。

他不是將自己的**動態**和**努力**隱藏在寫實的畫作裡，創造出我們在看寫實小鳥或樹木的假象，而是把焦點放在自己以及油彩上——呈現本貌。

ALOM（夢境）

一九六六，拼貼，合板

維克多・瓦沙雷

啊，我的眼睛！

我的眼睛，我美麗的眼睛！維克多・瓦沙雷，你對它們做了什麼？你那個詭異、**會動**的藝術弄得我滿眼昏花！

說來可能有點怪，但這就是瓦沙雷想追求的效果。試著花兩三分鐘時間只看著這幅畫，讓你的**視線遊走**在不同區域，時而聚焦、時而失焦。一切是不是都不停移動和改變？好──那就是**歐普藝術**的重點，常常有人稱呼瓦沙雷是這個運動「之父」或「之祖」。重點在於**視覺幻象**，會扭曲你觀看事物的方式。

所以瓦沙雷只是個壞心的藝術反派，一心想要害每個人頭暈目眩嗎？其實他是肩負任務的人──他想將藝術、色彩和觀看世界的不同方式帶進每個人的生活裡，即使他們全都喊著「噁，把你的藝術拿開，我們才剛吃完午餐！」

絕對的單位

如果你可以忍受再看看這幅畫，它由很多小小方塊組合而成，每個方塊裡還有另一個不同色彩的形狀，看出來了嗎？瓦沙雷將這些方塊稱為「塑膠單位」，是構成他藝術的基本元素──如同數位影像是由小小像素所組成。

他透過改變這些單位裡的色彩和形狀，以及擺放的位置，創造出驚人、搏動的 3D 效果。滿聰明的。事實上，這種作品很重技術，有些人高傲的堅稱，歐普藝術是**科學**，而不是藝術。

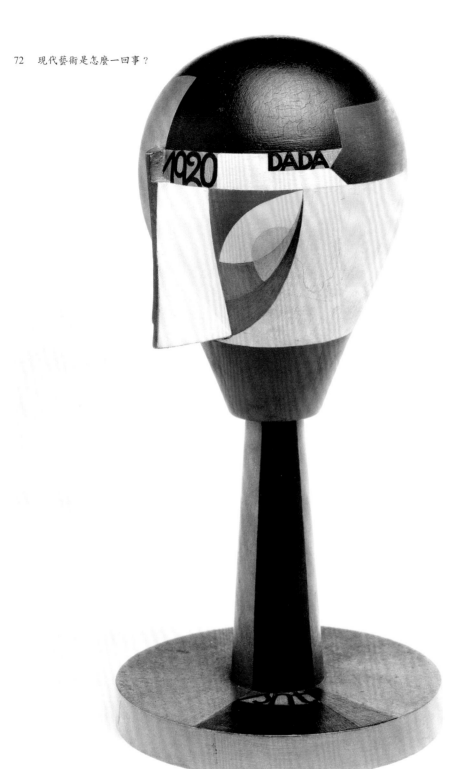

達達腦袋

一九二〇，車床木工、彩繪

蘇菲・陶柏－阿爾普

抬頭往前看

　　唔，只有我認為這個看起來更像是別緻又畸形的保齡球瓶，而不是現實中的人類腦袋嗎？蘇菲・陶柏−阿爾普堅稱它為「肖像」——可是她找了什麼長相古怪、長脖子的人來當模特兒？是她爸爸嗎？那就是雕像額頭上紋了「達達」（Dada）的原因嗎？成年女性還這樣暱稱爸爸還滿怪的，但沒關係啦⋯⋯

　　啊，當然了，我真傻——不，達達是藝術運動，陶柏−阿爾普是其中一位重要成員。重點在於**嬉鬧**、詭異、傻氣和**無厘頭**。對達達主義者來說，傳統的觀念和邏輯導致了第一次世界大戰這樣徹底的災難，舊有的行事方式顯然行不通，所以達達主義者這麼想：「為什麼不把東西攪和在一起，來點樂子？」

自己動手

　　有些現代藝術家不認為製作自己的作品是重要的——真正關鍵的是理念。不過，陶柏−阿爾普並不這麼想。她花了多年時間研究**工藝**，包括木工、編織、刺繡，並且相信從零開始製作藝術的整個過程，是表達自己想法的重要部分。我敢說她一定讓一堆藝術家偷偷覺得自己太懶⋯⋯

藝術派對

藝壇有時是個令人翻白眼、自我中心的大本營——「我是整個世代的發言人」、「不，我才是！」、「其實，我想你會發現，我是有史以來最偉大的天才」。但陶柏－阿爾普喜歡跟其他藝術家搭檔合作，她常常想要嘗試新事物，加入新的藝術運動、團體和計畫。她和別人共同經營伏爾泰酒館（Cabaret Voltaire）——位於瑞士，藝術氣氛濃厚的傳奇夜店——為它付出許多；從上台跳舞，到替戲劇設計服裝、推出傀儡秀等。看，藝術家們，和平相處是可行的！

陶柏－阿爾普創作《達達腦袋》的當時，其實叫做蘇菲·陶柏。一九二二年，她跟達達藝術家伙伴讓·阿爾普（請見 76-77 頁）結婚以後，更改了自己的姓氏。

對界線喝倒采

　　陶柏－阿爾普一心想要**打破**不同藝術類型之間的**界線**。她有各式各樣的藝術技巧，喜歡照自己的意思來運用。

　　將不同類型的藝術清楚劃分開來，或是認為有些類型（像是雕塑）比其他類型（像是編織地毯或製作其他裝飾性的實用物品）更優秀、更高明，她對這種勢利想法毫無興趣。尤其因為被看扁的藝術形式往往是那些傳統上由女人製作的……（呣，有趣了。）

　　在木雕上彩繪，製作成《達達腦袋》時，陶柏－阿爾普已經對「規則」置之不理。可是，她刻意讓作品看起來像是一座**帽架**，並且拍下用它當帽架的照片，就是為了嘲弄那些認為帽架永遠不可能成為藝術品的人。哈哈，懂了！

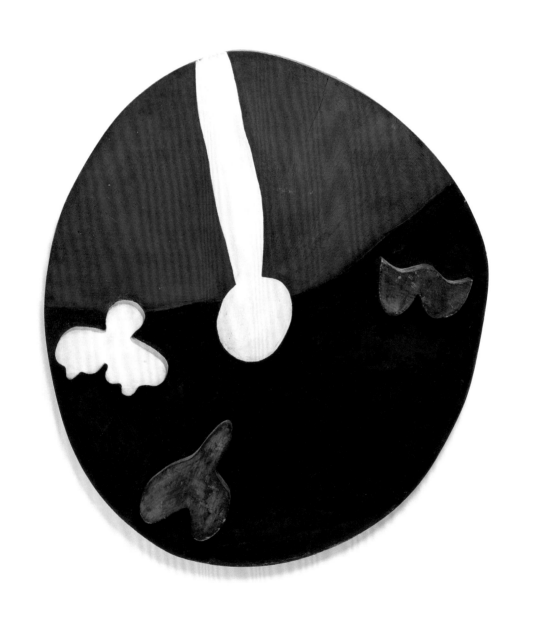

時鐘

一九二四，彩繪木頭

讓・阿爾普

阿爾普的媽媽是法國人，爸爸是德國人，在法國的亞爾薩斯
（以前屬於德國）成長。他大多時候都用法文版的名字，讓
（Jean），但他講德文時就改用漢斯（Hans）這個名字。簡單！

遊戲時間

　　這個時鐘真實用，讓‧阿爾普！那現在是幾點？三個團塊組合顯示看起來是超過十一點了，嗯？難怪你們這種有藝術氣息的人老是遲到……

　　好了，所以就時鐘的傳統用法來說，阿爾普的時鐘並不是超級實用。可是看起來比一般時鐘有趣多了，是吧？阿爾普喜歡他的藝術看起來彎曲、不規則、自然。那就表示不會有筆直、完美間隔的線條將無止無盡、自由不羈的**時間鎖住**，告訴我們什麼時候該做什麼事。

　　如果我們都照著阿爾普的時鐘生活，必須**自己決定**時間代表什麼意思，會怎麼樣呢？你想像那根單一的指針指著什麼？那些貼上去的形狀又是什麼意思？兩個背景顏色各自代表什麼？不過，要是依賴這個時鐘跟朋友安排碰面，可能會是惡夢一場，對吧？也許需要重新思考一下，阿爾普……

強力伴侶檔

　　今天，名人伴侶會在實境電視節目上擔綱，或是聯名推出詭異的香水，藉此推動彼此的事業。不過，他們都沒有阿爾普和他妻子，藝術家同行蘇菲‧陶柏－阿爾普（請見 72-75 頁）厲害。他們為彼此的作品帶來**靈感**，一起創作藝術，有時候在風格上變得如此相近，大家辨認不出是出自誰的手！身為男人，阿爾普得到了**更多機會**和**讚美**（真氣），可是他試著運用自己的優勢，替陶柏－阿爾普的作品爭取他認為應得的尊重和觀眾。

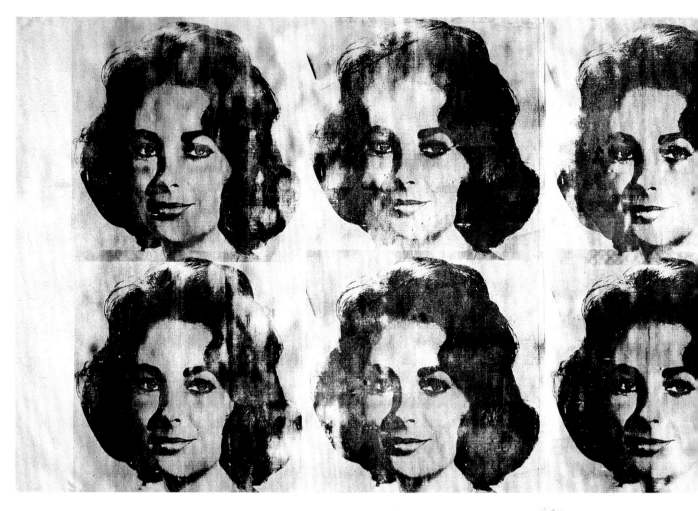

十個玉婆

一九六三，絹印墨水、噴漆，畫布

安迪・沃荷

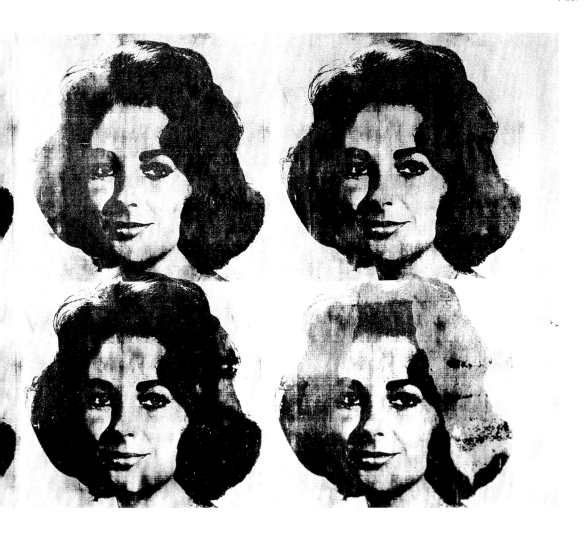

不斷重複

你們看什麼看啊？！同時有二十隻眼睛盯著你，感覺有點讓人發毛，不是嗎？只要想想名人的感受，有幾百萬人貪婪的盯著他們和他們的照片……

媒體和廣告業用**無盡的影像**淹沒這個世界——等人崇拜的**名人**、等人購買的**產品**、等人注目的**新聞**事件（為期一兩天）。沃荷著迷的是大眾對這些影像的反應。沃荷認為**反覆再三**的觀看同樣的圖片，會改變我們的觀看方式——越熟悉，看起來就越不真實。你覺得呢？

所以這位「玉婆」是何方神聖？我們為什麼需要十張她的圖片？她的全名是伊莉莎白‧泰勒，她是個非常、非常出名的好萊塢女演員，以一九五〇年代和一九六〇年代拍的賣座電影紅極一時。

畫架普普起來

　　安迪‧沃荷創作的藝術叫**普普藝術**。它並不是從充滿大量生產和流行文化、**喧囂閃亮又廉價**的新世界，輕蔑的轉身離開，而是說：「噢哈囉！你們看起來有趣又奇怪，到底是怎麼回事？」

　　普普藝術試著理解，買－買－買、更大－更大－更大、越快－越快－越快的現代世界，如何**改變**了大家對自己以及周遭世界的想法。比起嚷嚷說「噢，這一切多麼**可怕**啊！我要去畫田野風光」有趣得多。

沃荷是他那個時代的酷孩子之王，他的工作室——叫做工廠（the Factory）——是當時的熱門去處。搖滾明星、藝術家、變裝皇后、詩人——各種創意人士都會來參加沃荷的藝文派對。

徹底的象徵

　　沒有惡意，玉婆，可是你在那些頭像裡有些地方**糊掉了、隱約不明**。噢，對，對，當然——是刻意的⋯⋯

　　沃荷對名人怎麼在大眾眼中成為自己的**象徵**——即使真正的「他們」年紀變大、有了改變，卻永遠**定型在某種形象**中。不過《十個玉婆》裡的每個「玉婆」都不是完美的副本。也許沃荷暗示的是，你永遠無法完整捕捉某個人？或者將某個人變成象徵，會從「真實的他們」身上帶走什麼？

　　沃荷喜歡在自己的藝術中使用叫做**絹版印刷**的技法，就是一次又一次機械式的複製自己的作品。這個過程將一個影像簡化成為基本的輪廓，將主要特徵突顯出來，但同時失去小小微妙的細節。

　　我們不就是用這種方式，將真實的東西化為象徵的嗎？想想表情符號，或是廁所門上的人形圖樣：仔細想想，把我們自己拿來跟**美化過**的名人圖片相比，就像跟這些較不光鮮的象徵比較，都是一樣愚蠢的⋯⋯

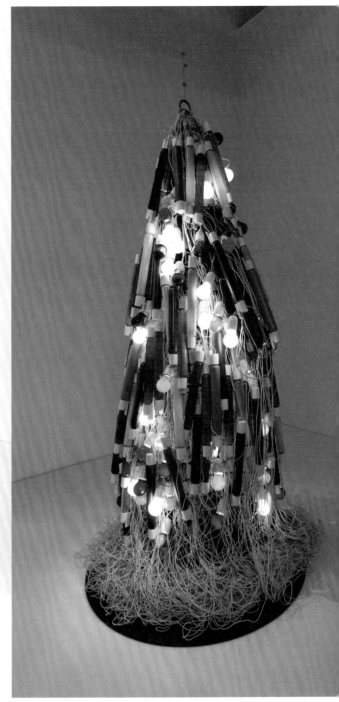

DENKIFUKU（電氣服）

一九五六／一九九九，電燈泡彩繪、霓虹燈管、電線

田中敦子

俗豔的打扮

這個看起來可能是生化人的內臟，或是用電器廢物做出來的非主流聖誕樹，可是其實這是一件洋裝——雖然連被流行牽著鼻子走的人可能都不會想要試穿。首先，那些是有電流的電力線——田中第一次穿上她的創作品時，還擔心自己會**觸電而死**。而且那些點亮的燈泡和管子也讓整件東西**熱燙燙**的。

它也**真的很笨重**。看到連向天花板的那條電線了嗎？田中穿上這件洋裝時，那條電線要負責將洋裝固定到位，要不然整個會重得讓她站不起來——更不要說移動了。

一九五〇年代，田中在日本製作這件洋裝時，有好多人還在適應在自己周圍冒出來的超級現代城市，感覺可能有點像穿著這身洋裝——炫目的燈光、鮮豔的色彩、嗡嗡作響的能量都很刺激，但也令人吃不消。

更大、更好、更亮？

這件洋裝有點像是現代的盔甲，使得裡面的人看來更大更亮、更有氣勢，但內在那個人類的感受依然存在——渺小、**脆弱**、拚命想要撐起明亮、**俗豔的外在**形象，有點像是大家現今在網路上替自己創造出來的人設。我們那些完美閃亮的簡介和照片，是否可以等同於一整個衣櫃的二十一世紀**電氣裝**？

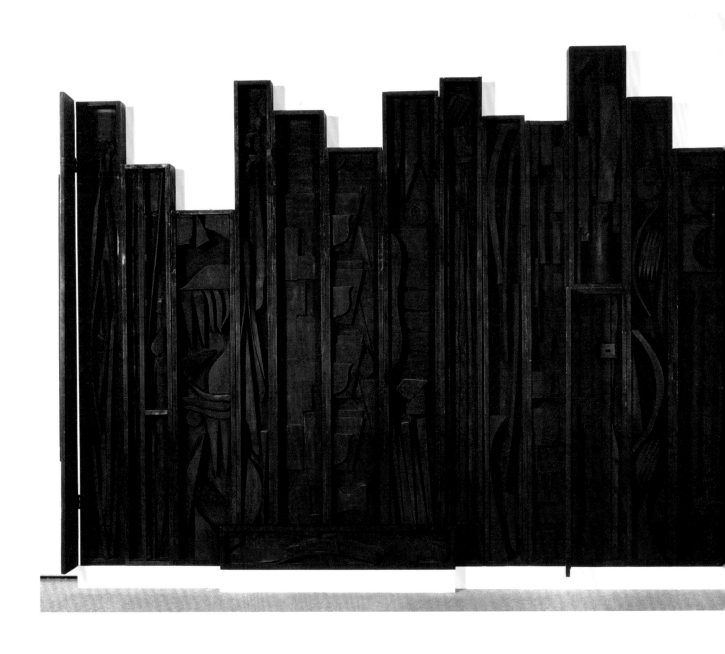

熱帶花園 II

一九五七，現成木頭物件，黑色噴漆

路易絲・奈佛遜

廢物大牆

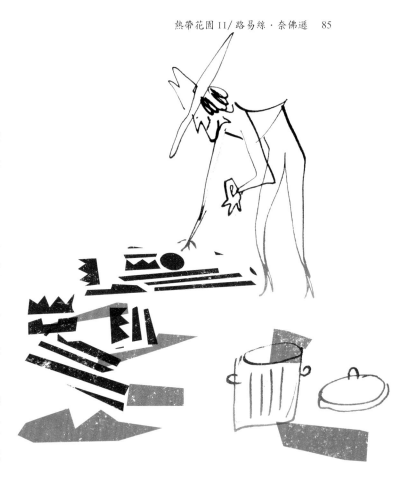

　　所以，重要的事情先來。這件藝術作品是黑的，對吧？是用刻出來的木頭做的，而且是立體的，所以我猜這是一件雕塑？錯，錯，錯。抱歉，這有點算是陷阱題……

　　我是說，**嚴格來說**，幾乎是雕塑沒錯，只是不是刻出來的，而是一堆木頭廢料。都是奈佛遜從街頭**搜刮**回來的，固定成形之後，再用噴漆噴成黑的。你甚至可以叫它**垃圾藝術**（可別當著藝術家的面說，要不然她可能會拿一根椅子腳丟你……）。

　　可是如果大家只看到黑色木頭雕塑，奈佛遜會說這樣她等於是徹底**失敗**了。她希望大家看出她藝術的**精神**，她試圖透過作品分享想法和感受。對她來說，聊藝術作品的色彩和素材，有點像是讀一篇故事，反應卻是：「嗯，對，那個黑色印墨還不賴，那種紙張我也愛。」

熱帶精神

　　呣，這個怎麼會是**熱帶花園**啊，路易絲‧奈佛遜？花朵呢？藤蔓呢？蝴蝶呢？

　　好啦，好啦，我會想辦法看出作品的熱帶精神。我猜這是塞滿不同的木頭廢料做成的，就像熱帶花園會擠進各種**形狀**和大小的植物。而且我猜重點不在個別的木塊，而是整體看起來的模樣，對吧？

　　啊，那可能就是她把這些藝術牆壁稱為「環境」的原因！它們每個都像是獨立的單色世界，在其中，**舊廢**物因為屬於新東西的一部分而獲得**新生**了。噢，懂吧！

時間軸

現代藝術的歷史反映了二十世紀前後到一九六〇年代之間的
社會變遷。法國巴黎當時是個極度活躍的城市，歐洲各地的年
輕藝術家紛紛湧到那裡生活和工作。第二次世界大戰促使不少
人遷居美國、英國和更遠的國家──他們的想法隨著他們的
足跡傳播出去，現代藝術因此成了一場國際運動。

從以下的資訊可以發現不同的現代藝術運動何時開始，而當
時的社會又發生了什麼事。

一八七八 ── 巴黎首次點亮了電力街燈，燈火輝煌，啟發了羅
伯特·德洛涅和索妮亞·德洛涅這類藝術家畫下那種炫目的
效果。

一八八九 ── 艾菲爾鐵塔用鋼打造而成，跟磚塊和石頭建成的
沉重建築相較之下，非常輕也非常高。

一八九一 ── 身為巴黎的藝術家團體「納比派」（Les Nabis）成
員，波納爾以非寫實的方式運用色彩，反抗傳統。

一八九三 ── 紐西蘭的婦女得到了投票權。後來在俄國（一九
一七）、英國和德國（一九一八）、奧地利和荷蘭（一九一九）、
美國（一九二〇）、西班牙（一九二四）和法國（一九四四），婦
女陸續得到了參政權。

一八九六 ── 康丁斯基有一天在俄國莫斯科聽到音樂，腦海裡
浮現了色彩和形狀，因此決定成為藝術家。

一九〇〇 ── 畢卡索首度造訪巴黎，在世界博覽會上展出一幅
畫。世界博覽會展示了世界各國的創新事物。

一九〇四 ── 布朗庫西為了向知名的法國雕刻家奧古斯特·羅
丹拜師學藝，從羅馬尼亞布加勒斯特的老家，跋涉了二千一百
公里才抵達巴黎。

一九〇七一八 ── 立體主義
帕布羅·畢卡索和喬治·布拉克創發了「立體主義」繪畫新風
格，在一張畫作裡結合了多重視角。

一九〇九 ── 藍騎士團體是瓦西里·康丁斯基和法蘭茲·馬克
在德國組成的團體。他們意識到藝術不一定要看起來像什麼
──藝術可以是「抽象的」。

一九一〇 ― 夏卡爾從俄國的藝術學校畢業，搬到法國巴黎。他從馬蒂斯和印象派展出的作品裡得到啟發，和羅伯特、索妮亞·德洛涅成為朋友。

一九一〇 左右 ― 同步主義。羅伯特、索妮亞·德洛涅發明了「同步主義」這個詞，用來描述他們在藝術作品裡呈現色彩對比的方式。

一九一一 ― 蒙德里安在自己家鄉，荷蘭阿姆斯特丹看了布拉克和畢卡索的立體主義展覽之後，開始創作抽象藝術。

一九一一 ― 讓·阿爾普在瑞士頭一次加入的藝術運動叫「現代盟約」（Moderner Bund）。他後來也參與了達達、風格派（De Stijl）、超現實主義、抽象創作（Abstraction-Création）。

一九一二 ― 岡察洛瓦的畫作在莫斯科的展覽中被沒收。她用現代的手法畫下聖經的使徒，當時的審查員認為是褻瀆神明。

一九一三 ― 杜象將兩件日常物品湊在一起，在巴黎做出第一件「現成物」並稱之為「藝術」。

一九一四―一八 ― 第一次世界大戰
壕溝戰、先進武器、新的通訊與運輸系統，使這場戰爭成為有史以來最殘酷也最具毀滅性，超過八百萬士兵戰死沙場。

一九一六 左右 ― 達達主義
藝術家創作藝術，回應第一次世界大戰的恐怖，質疑國家政治和傳統價值。瑞士、美國、德國、法國的達達主義者因此創造了無厘頭、具反抗精神的藝術。

一九一七 ― 俄國革命
當時統治的沙皇（皇帝）被迫放棄俄國領袖的身分，頭一個共產主義政府上台掌權，由弗拉迪米爾·列寧所領導。

一九二〇 ― 胡安·米羅從西班牙巴塞隆納搬到巴黎以後，認識了超現實主義者。一九二五年，他的作品也在第一場超現實主義展覽展出。

一九二二 ― 蘇聯形成，將俄羅斯和鄰近國家統一在同一共產政權底下，引進新的規則，控制宗教、農耕、科學，甚至是藝術。

一九二二 ― 康丁斯基開始在德國知名的包浩斯藝術學校裡教藝術。

一九二四 ― 超現實主義。法國作家安德列·布勒東發佈了《超現實主義宣言》，將「超現實主義」定義為：創作藝術時，並非經過有意識的思考，而是彷彿在夢境中。

一九二五 ── 芙烈達·卡蘿在墨西哥遭遇了嚴重的車禍，不得不臥床養病。她開始從床上畫自畫像。

一九二六 ── 亞歷山大·柯爾達從美國紐約抵達巴黎不久，就用鐵絲和可移動的零件做成一個馬戲團。

一九二九──四一 ── 經濟大蕭條。美國股市崩盤，使得全世界大量人口 失去金錢和工作。美國藝術家希拉·希克斯當時還幼小，她父親為了找到工作，帶著一家子在美國各地四處漂泊。

一九三九──四五 ── 第二次世界大戰。德國入侵波蘭，引發這場人類史上最致命的戰爭。納粹受到仇恨信念的驅動，在大屠殺期間殺害了幾百萬名猶太人。

一九四一 ── 奈佛遜為了她在美國紐約的第一場個展，將木塊和物品組合起來，創作雕塑。

一九四三 ── 馬蒂斯創作他的第一件剪貼作品，這種手法讓他因病臥床期間，也能在助理的協助下創作藝術。在此之前他已經在畫壇上耕耘許久。

一九四六 ── 波洛克將顏料甩上畫布，創造出他的頭一幅「滴畫」。他激進的技巧包括將畫布放在地上，在四周舞動，用棍子將顏料滴上畫布。

一九四七 ── 伊夫·克萊因發明了自己的色彩，稱它為「國際克萊因藍」或簡稱「IKB」。他只用IKB創作了將近兩百幅畫。

一九四九 — 沃荷將他的名字從「安德魯·沃荷」改成「安迪·
沃荷」，搬到紐約，爲雜誌和廣告繪製插畫。

一九五〇左右 — **普普藝術**
第二次世界大戰之後，美國的財富增加，消費主義興盛起來。
美國和英國的普普藝術家從大量生產的商品汲取創作藝術的
靈感。

一九五三 — 內穆爾不再用對角線，舉辦了她的第一場抽象藝
術個展。

一九六二 — 沃荷做出他的第一張絹印畫，讓他的藝術作品有
種在工廠生產線上製造的印象。

一九六九 — 人類首度登陸月球。

一九六九 — 艾爾·安納祖從迦納的藝術學校畢業，他在那裡
發現了自己對非洲布料圖樣的起源和意義充滿興趣。

一九七〇 — 卡普爾離開印度前往以色列，在那裡決定成爲藝
術家。後來搬到英國倫敦研讀藝術。

一九七七 — 龐畢度中心在巴黎開幕。倫佐·皮亞諾、理查·羅傑
斯、吉安法蘭可·皮弗蘭奇替這棟建築所做的設計撼動了一些人，
因爲通常會隱藏起來的管線展露在外面。

一九八二 — 巴斯奇亞將自己的塗鴉作品稱爲《奴隸拍賣會》，給
它一種生猛和憤怒的感受。他也在紐約頭一次見到普普藝術家安
迪·沃荷。

名詞索引

3D 立體（3D）——
有深度、高度、寬度的東西，也稱爲「三維空間」。

抽象藝術（abstract art）——
看起來並不寫實的藝術。抽象藝術常常使用形狀、線條和色彩來暗示想法。

修飾／粉飾（airbrushing）——
通常爲了讓主題看起來比實際上好看而改變一張圖。傳統上是利用一種運用空氣在表面上噴顏料的機器來進行。

藝評（art critic）——
透過對藝術的分析和品評，協助他人欣賞藝術。

藝術史（art history）——
藝術史記錄了不同時期人們創作藝術的方式以及跟藝術有關的事件。

藝術運動（art movement）——
一群藝術家有著同樣興趣和想法，而那些興趣和想法影響了他們創作的藝術類型。

人造的（artificial）——
人所製造的而不是天然的，像是人造的色彩和材料。

藍騎士（Blue Rider, The）——
這個藝術運動一九一一年從德國開始。這群人的成員相信色彩具有靈性力量，並且用它在藝術裡表達感受。在德文是「Der Blaue Reiter」（請見瓦西里·康丁斯基那篇）。

青銅（bronze）——
這種金屬混合了黃銅和錫，熔成液態之後倒入模子，製作成雕塑品。

畫布（canvas）——
供人作畫的平面，製作方式是將一塊布撐在木框上，或是貼在平扁的物體上。

鑄（cast）——
用模子製作出來的雕塑。只用一種設計就可以複製出模樣相同的多件作品。

洞窟藝術（cave art）——
古文明在洞穴牆壁上製作的彩繪或素描。

工藝（craft）——
一種藝術製作的形式，像是木工、編織、刺繡，最後會做出有功能性的物品。傳統工藝就是存在久遠，傳承好幾世代的工藝。

立體主義（Cubism）——
一九〇〇年代在巴黎開始的藝術運動。通常藝術家藉由透視原則讓圖畫看起來寫實，但立體主義藝術家並不理會透視原則，而會在同一幅畫裡結合不同的視角（請見帕布羅·畢卡索和喬治·布拉克）。

剪紙藝術（cutout）——
這種作畫的類型因爲法國藝術家亨利·馬蒂斯而出了名。從彩繪的紙張上剪下帶有色彩的形狀，組合起來創造出單一的藝術作品。

達達（Dada）——
一種藝術運動，也稱爲達達主義，在第一次世界大戰（一九一四－一九一八）之後在瑞士開始。達達主義藝術家的目標是要震撼觀衆，創造出破除傳統、無厘頭的藝術作品和表演（請見讓·阿爾普、蘇菲·陶柏－阿爾普、羅伯特·德洛涅、馬塞爾·杜象）。

數位影像（digital image）——
用畫素組成的圖畫以及（或）照片，以數字序列儲存在數位裝置上。

染料粉（dye powder）——
這種粉可以跟液體混合起來，調製出有色染料。

表情符號（emoji）——
代表臉部表情、物品、符號的小小圖像，搭配文字，用來表達寫作者對寫作內容的感受。

濾鏡（filter）——
圖像濾鏡在現存影像或照片上增添色彩、色調和質地，改變它的模樣。

民俗藝術（folk art）——
一般民衆而不是專業藝術家製作的視覺藝術。

形態／形式（form）——
有時指的是藝術作品的實體外型。也可以指各種形狀在藝術作品裡跟其他元素（像是色彩、質地）結合的方式。

不透明水彩（gouache）——
以水爲基礎的顏料類型，通常會創造出強烈平扁的色彩。

塗鴉（graffiti）—
在公共場所的牆壁、門或其他平面上，畫下的素描或文字。

象徵（icon）—
代表著某種重要或有價值東西的某人或某物；比方說，一個名人可以被視爲美麗的象徵。

工業塗料（industrial paint）—
用在機器或建築外表上，保護它們免受損害，而不是爲了增添美感。通常爲了在表層上平均分布，會用噴的來進行。

裝置（installation）—
三度空間的藝術品，爲特定空間所設計。

大量生產（mass production）—
運用工廠裡的機器，大量產出同樣的物品。

媒材（media）—
用來創造藝術品的藝術類型，或是用來製作藝術品的材料。「混合媒材」（mixed media）意思就是藝術家創造藝術作品時，用不止一種類型的藝術，或是用多種材料。

動態雕塑（mobile）—
一種雕塑類型，從上方懸掛下來，設計用來在半空穿行。

模特兒（model）—
擺姿勢讓藝術家創作的人。

模子（mould）—
空心的容器，用來創作立體的雕塑。模子灌滿某種液體，像是青銅、水泥或石膏，硬掉之後就會創造出立體的形狀。

歐普藝術（Op Art）—
抽象藝術的一種類型，運用線條以及（或）圖樣，在扁平的表面上營造出動態的幻覺。「歐普藝術」這個名字來自「視覺」（optical）這個字，意思是「眼睛的」（請見維克多・瓦沙雷）

色料（pigment）—
自然的色彩材料，磨成粉之後，用來製作彩色顏料或染料。

像素（pixels）—
在數位裝置上組成單一數位影像的小小單位。

石膏（plaster）—
含有沙、水泥或石灰和水的平滑混合物，乾燥之後會變硬。石膏可以倒進模子裡，爲雕塑品創造出鑄件（cast）。

普普藝術（Pop Art）—
一九五〇年代和一九六〇年代在美國開始的運動。普普藝術運用流行文化的物品和想法來創造藝術，像是廣告、包裝、漫畫（請見安迪・沃荷）。

肖像畫（portrait）—
以某個人入畫的藝術作品。肖像畫可以用各種藝術媒材製作，包括相片、畫作、雕刻（請見亞美迪歐・莫迪里亞尼）。

現成物（readymade）—
馬塞爾・杜象用這個詞形容放在藝廊裡並稱爲「藝術」的日常物品。

雕塑（sculpture）—
立體的藝術品。

自畫像（self-portrait）—
藝術家畫自己的肖像畫（請見芙烈達・卡蘿）。「自拍」（selfie）這個詞就是來自「自畫像」（self-portrait）。

絹版印刷（silkscreen printing）—
創作圖畫的方式，將墨水推過絹版的創作方式。絹版是用絲料撐在木框上製成。

同步主義（Simultanism）—
抽象藝術的類型，使用對比的色彩來增添額外的活力（請見羅伯特・德洛涅和索妮亞・德洛涅）。

工作室（studio）—
藝術家工作的地方。

超現實主義（Surrealism）—
一九二〇年代從歐洲開始，然後傳遍世界的藝術運動。超現實主義藝術家將自己潛意識心靈裡的夢境和想法，創作成畫作、雕刻和影片，而不是重現他們周遭的世界。

織品藝術（textile art）—
用纖維或線縷做成的材料來製作（像是布料、亞麻、繩子、毛線）的藝術。

題名（title）—
藝術家替自己作品取的名字。

LIST OF ARTWORKS

Dimensions of works are given in centimetres (and inches),
height before width

All images courtesy of the Centre Pompidou, Musée national d'art moderne,
Paris. All photographs © Centre Pompidou, MNAM-CCI
/ Dist. RMN-GP

PAGE 08, 11
Constantin Brâncuși
1876-1957, Romania/France
Sleeping Muse, 1910
Polished bronze, 16 x 27.3 x 18.5 (6⅜ x 10¾ x 7⅜).
© Succession Brancusi - All rights reserved. ADAGP, Paris and DACS, London
2020. Photo © Centre Pompidou, MNAM-CCI / Adam Rzepka
/ Dist. RMN-GP

PAGE 12
Wassily Kandinsky
1866-1944, Russia/France
Blue Sky, 1940
Oil paint on canvas, 100 x 73 (39⅜ x 28¾).
Photo © Centre Pompidou, MNAM-CCI / Philippe Migeat
/ Dist. RMN-GP

PAGE 14-15
Jean-Michel Basquiat
1960-1988, USA
Slave Auction, 1982
Pastels, acrylic paint and crumpled paper
collage on canvas, 183 x 305.5 (72⅛ x 120⅜).
© The Estate of Jean-Michel Basquiat / ADAGP, Paris and DACS,
London 2020. Photo © Centre Pompidou, MNAM-CCI / Philippe Migeat / Dist.
RMN-GP

PAGE 18-19
El Anatsui
b. 1944, Ghana
Sasa (Coat), 2004
Wall installation made of flattened aluminium
bottle caps held together with copper wires,
700 x 640 x 140 (275⅝ x 252 x 55⅛).
© El Anatsui. Courtesy of the artist and Jack Shainman Gallery,
New York. Photo © Centre Pompidou, MNAM-CCI / Georges Meguerditchian /
Dist. RMN-GP

PAGE 20
Pierre Bonnard
1867-1947, France
The Studio with Mimosa, 1939-1946
Oil paint on canvas, 127.5 x 127.5 (50¼ x 50¼).
Photo © Centre Pompidou, MNAM-CCI / Bertrand Prévost
/ Dist. RMN-GP

PAGE 22
Georges Braque
1882-1963, France
The man with a guitar, 1914
Oil paint and sawdust on canvas, 130 x 72.5 (51¼ x 28⅜).
© ADAGP, Paris and DACS, London 2020. Photo © Centre Pompidou, MNAM-
CCI / Service de la documentation photographique du MNAM
/ Dist. RMN-GP

PAGE 24
Amedeo Modigliani
1884-1920, Italy
Gaston Modot, 1918
Oil paint on canvas, 92.7 x 53.6 cm (36½ x 21⅛).
Photo © Centre Pompidou, MNAM-CCI / Audrey Laurans
/ Dist. RMN-GP

PAGE 26
Marc Chagall
1887-1985, Russia/France
The Bride and Groom of the Eiffel Tower, 1938-1939
Oil paint on linen, 150 x 136.5 (59⅛ x 53¾).
© ADAGP, Paris and DACS, London 2020. Photo © Centre Pompidou, MNAM-
CCI / Philippe Migeat / Dist. RMN-GP

PAGE 28
Marcel Duchamp
1887-1968, France
Bicycle Wheel, 1913/1964
Bicycle wheel fixed onto a wooden stool, 126.5 x 31.5 x 63.5 (49⅞ x
12½ x 25). The original, which is now lost, was
made in Paris in 1913. The replica was made in 1964
under the direction of Marcel Duchamp by Galerie
Schwarz, Milan. This is the 6th version of this readymade.
© Association Marcel Duchamp / ADAGP, Paris and DACS, London 2020. Photo
© Centre Pompidou, MNAM-CCI / Philippe Migeat / Dist. RMN-GP

PAGE 32
Robert Delaunay
1885-1941, France
Carousel of Pigs, 1922
Oil paint on canvas, 248 x 254 (97¾ x 100).
Photo © Centre Pompidou, MNAM-CCI / Bertrand Prévost
/ Dist. RMN-GP

PAGE 36
Meret Oppenheim
1913-1985, Switzerland
Old Snake Nature, 1970
Hessian fabric, charcoal, anthracite and painted wood,
70 x 62 x 46 (27⅝ x 24½ x 18⅛).
© DACS 2020. Photo © Centre Pompidou, MNAM-CCI /
Jacqueline Hyde/ Dist. RMN-GP

PAGE 66
Pablo Picasso
1881-1973, Spain/France
The Muse, 1935
Oil paint on canvas, 130 x 162 (51¼ x 63⅞).
© Succession Picasso/DACS, London 2020. Photo © Centre Pompidou, MNAM-CCI / Service de la documentation photographique du MNAM / Dist. RMN-GP

PAGE 68
Jackson Pollock
1912-56, USA
Painting (Silver over Black, White, Yellow and Red), 1948
Painting on paper mounted on canvas, 61 x 80 (24⅛ x 31½).
© The Pollock-Krasner Foundation ARS, NY and DACS, London 2020. Photo © Centre Pompidou, MNAM-CCI / Philippe Migeat / Dist. RMN-GP

PAGE 70
Victor Vasarely
1908-1997, Hungary/France
Alom (Dream), 1966
Collage on plywood, 252 x 252 (99¼ x 99¼).
© ADAGP, Paris and DACS, London 2020. Photo © Centre Pompidou, MNAM-CCI / Philippe Migeat / Dist. RMN-GP

PAGE 72
Sophie Taeuber-Arp
1889-1943, Switzerland
Dada Head, 1920
Turned and painted wood, 29.43 high, 14 in diameter (11⅜ x 5⅜).
Photo © Centre Pompidou, MNAM-CCI / Georges Meguerditchian / Dist. RMN-GP

PAGE 76
Jean Arp
1886-1966, France/Switzerland
Clock, 1924
Painted wood, 65.3 x 56.8 x 5 (25¾ x 22⅜ x 2).
© DACS 2020. Photo © Centre Pompidou, MNAM-CCI / Philippe Migeat / Dist. RMN-GP

PAGE 78-79
Andy Warhol
1928-87, USA
Ten Lizes, 1963
Silkscreen ink and spray paint on canvas, 201 x 564.5 (98⅞ x 222¼).
© 2020 The Andy Warhol Foundation for the Visual Arts, Inc. / Licensed by DACS, London. Photo © Centre Pompidou, MNAM-CCI / Adam Rzepka / Dist. RMN-GP

PAGE 82
Atsuko Tanaka
1932-2005, Japan
Denkifuku (Electric Dress), 1956/1999
Paint on electric light bulbs, neon tubes and electrical wire (86 colour bulbs, 97 varnished linolites in 8 colours, felt, electrical cable, adhesive tape, metal, painted wood, electric box, circuit breaker and automaton), 165 x 90 x 90 (65 x 35½ x 35½).
© Kanayama Akira and Tanaka Atsuko Association. Photo © Centre Pompidou, MNAM-CCI / Georges Meguerditchian / Dist. RMN-GP

PAGE 84
Louise Nevelson
1899-1988, USA
Tropical garden II, 1957
Found wooden objects spray-painted black (painted wood), 229 x 291 x 31 (90¼ x 114⅝ x 12¼).
© ARS, NY and DACS, London 2020. Photo © Centre Pompidou, MNAM-CCI / Jacqueline Hyde / Dist. RMN-GP

索引

Mirror 045

現代藝術是怎麼一回事？
巴黎龐畢度中心 30 位藝術家和他們的作品
Modern Art Explorer: Discover the stories behind artworks by Matisse, Kahlo and more...

國家圖書館出版品預行編目 (CIP) 資料

現代藝術是怎麼一回事？：巴黎龐畢度中心 30 位藝術家和他們的作品 / 愛麗絲.哈爾曼 (Alice Harman) 著；沙基．布勒奇（Serge Bloch）繪；謝靜雯譯. -- 初版 . -- 臺北市：天培文化有限公司出版：九歌出版社有限公司發行 , 2024.08
面；　公分 . -- (Mirror；45)
譯　自：Modern art explorer : discover the stories behind famous artworks by Matisee, Kahlo and more...
ISBN 978-626-7276-62-4(精裝)

1.CST: 藝術展覽 2.CST: 現代藝術

901.2　　113009186

作　　者 —— 愛麗絲·哈爾曼（Alice Harman）
繪　　者 —— 沙基·布勒奇（Serge Bloch）
譯　　者 —— 謝靜雯
責任編輯 —— 莊琬華
發 行 人 —— 蔡澤松
出　　版 —— 天培文化有限公司
　　　　　　台北市 105 八德路 3 段 12 巷 57 弄 40 號
　　　　　　電話／02-25776564 · 傳真／02-25789205
　　　　　　郵政劃撥／19382439
九歌文學網　www.chiuko.com.tw
印　　刷 —— 晨捷印製股份有限公司
法律顧問 —— 龍躍天律師 · 蕭雄淋律師 · 董安丹律師
發　　行 —— 九歌出版社有限公司
　　　　　　台北市 105 八德路 3 段 12 巷 57 弄 40 號
　　　　　　電話／02-25776564 · 傳真／02-25789205
初　　版 —— 2024 年 8 月
定　　價 —— 550 元
書　　號 —— 0305045
Ｉ Ｓ Ｂ Ｎ —— 978-626-7276-62-4